電玩美少女

人物設計 繪師事典

傲嬌・病嬌・妹系・學妹・青梅竹馬・偶像・學姐

瑞昇文化

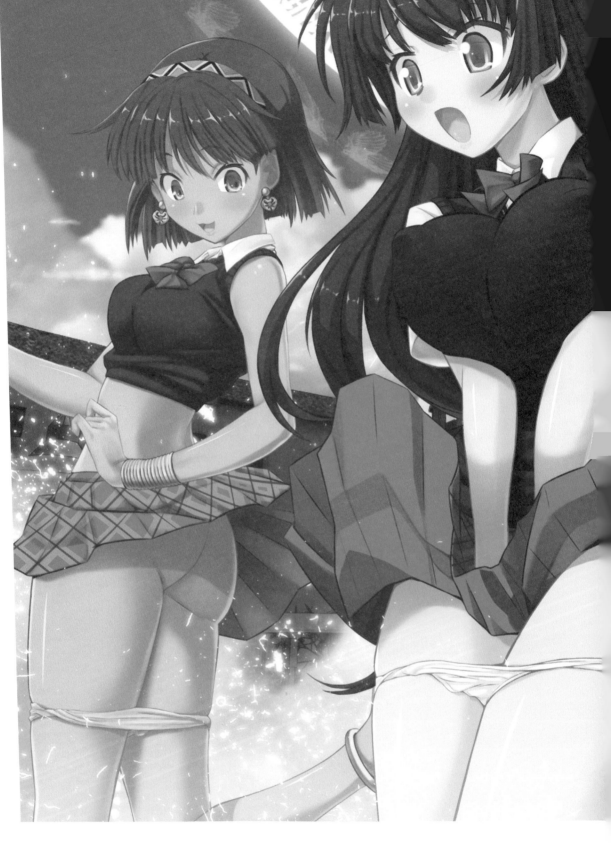

這是實際於『GRAND LIBRA ACADEMY』遊戲中登場的事件圖。事件圖指的是在遊戲中,為了炒熱故事氣氛,加深場景的印象而繪製的特別繪畫。在美少女遊戲中,自然會選出美少女活躍的場景。本作原畫是人氣的原畫家——今中光太郎。

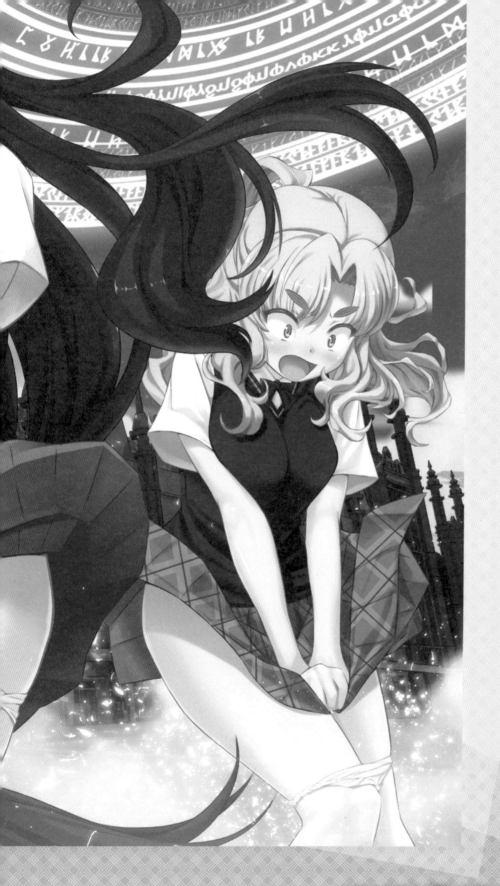

實例①事件圖

美
少
女
遊
戲
圖

畫好，並且指定上色的原畫。

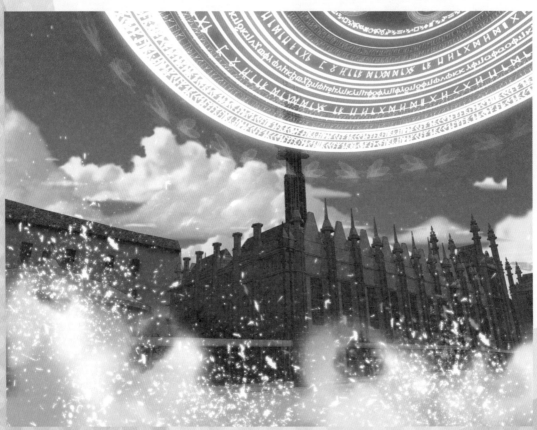

背景也畫得很仔細。『GRAND LIBRA ACADEMY』的所有背景均利用3DCG製作。

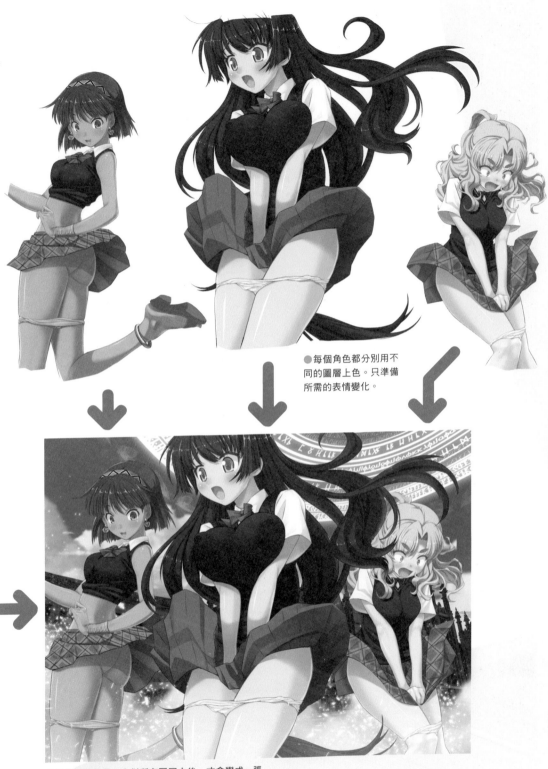

● 每個角色都分別用不同的圖層上色。只準備所需的表情變化。

● 加上光線效果，合併所有圖層之後，才會變成一張圖。各部分都畫大一點，再配合使用畫面的尺寸裁切後完成。

這是上一頁事件圖的製作過程畫面。美少女遊戲不只利用３ＤＣ製作，還要在線稿（原畫）上著色，第４頁上方即為上色的指示。再加上背景畫面後才算完成。

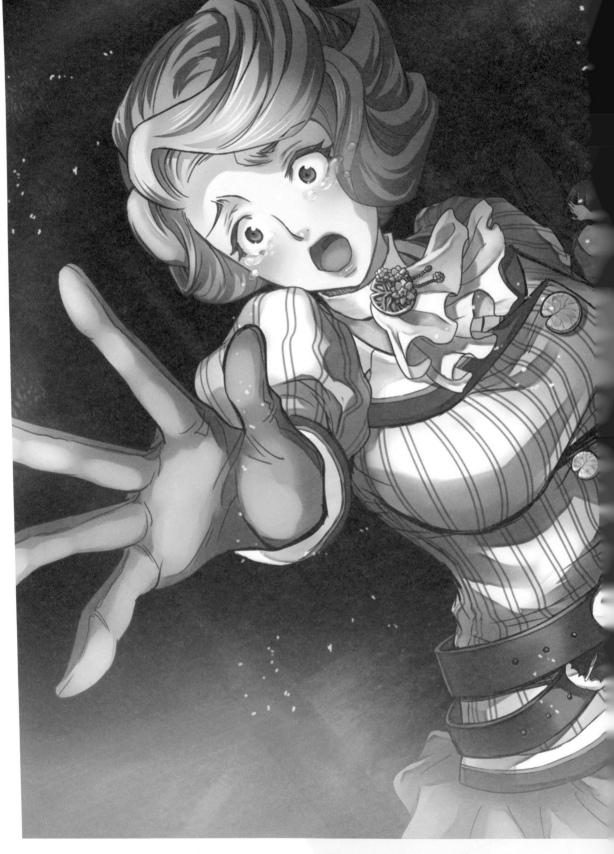

『花散峪山人考』其中的一個場景。在不
同的遊戲中，畫風所表現的氣氛也會呈
現相當大的差異，不過事件圖的作用則
是相同的。在這個遊戲中，主題的美少

女角色比重也比較大。這個場景的製作
過程將於128頁解說。構圖大膽兼具動
感的原畫是出自繪師醉花。衣服的材質
與質感都畫得很仔細。

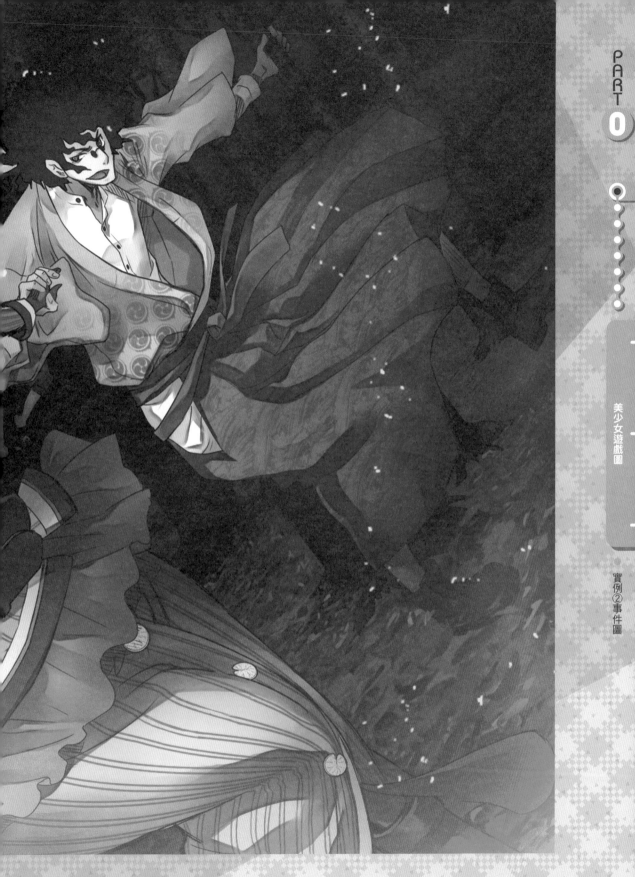

美少女遊戲圖

實例②事件圖

實例②事件圖

實例③事件圖

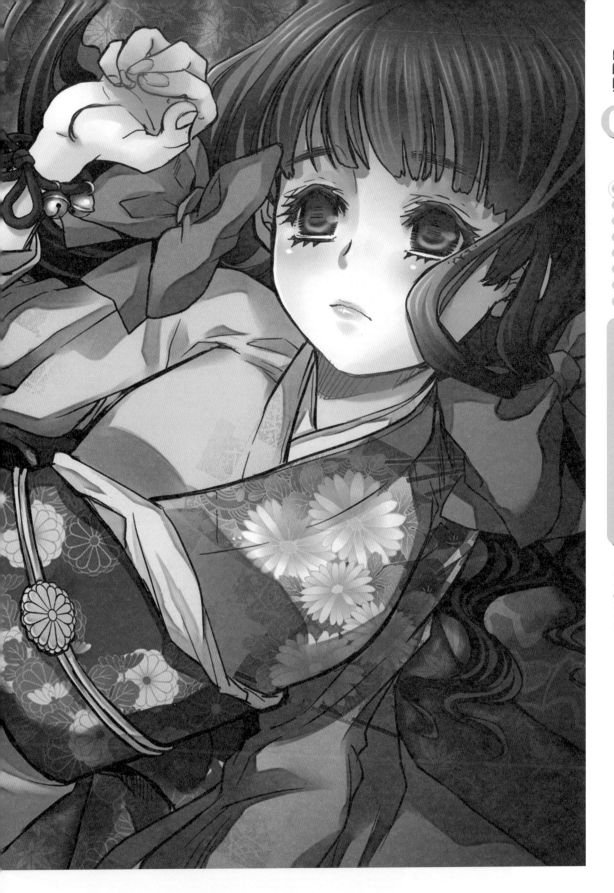

斜向的構圖，透過螢幕畫面呈現，這不僅是
展現美少女角色的好方法，同時也具有演出

的效果。這張使用整個畫面展現少女魅力的
圖稿，將於132頁介紹製作過程。

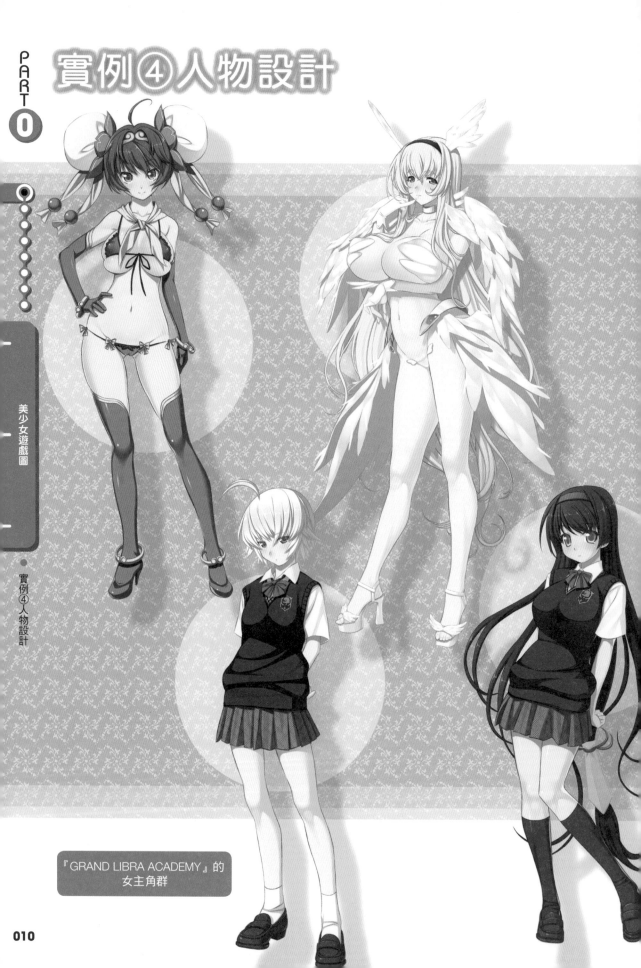

實例④人物設計

美少女遊戲圖

實例④人物設計

『GRAND LIBRA ACADEMY』的
女主角群

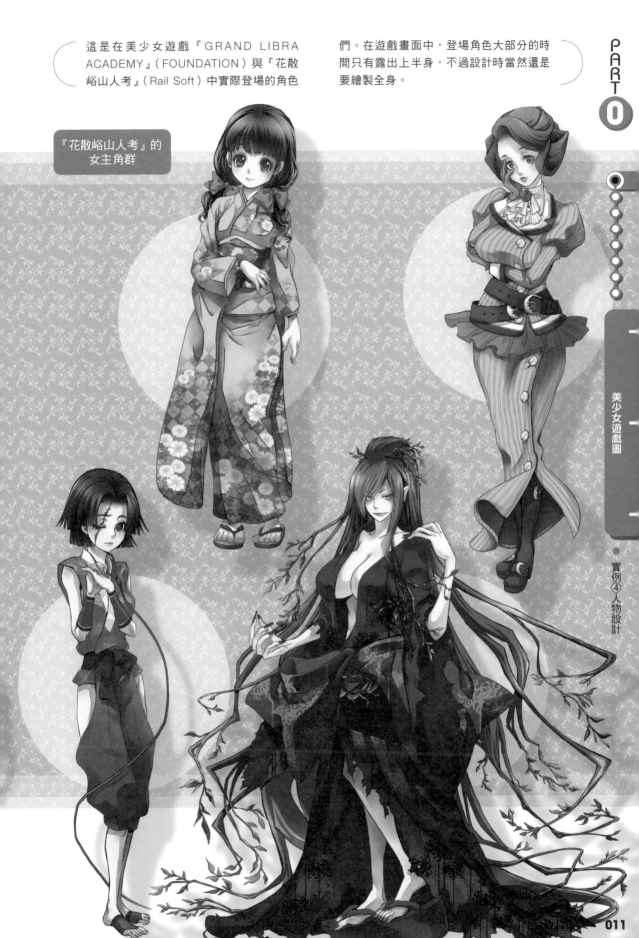

這是在美少女遊戲『GRAND LIBRA ACADEMY』（FOUNDATION）與『花散峪山人考』（Rail Soft）中實際登場的角色們。在遊戲畫面中，登場角色大部分的時間只有露出上半身，不過設計時當然還是要繪製全身。

『花散峪山人考』的
女主角群

美少女遊戲圖

實例④人物設計

美少女遊戲的「上色」

遊戲中，玩家們最常見的角色圖。這是稱為「立繪」的上半身圖。

● 角色立繪上色

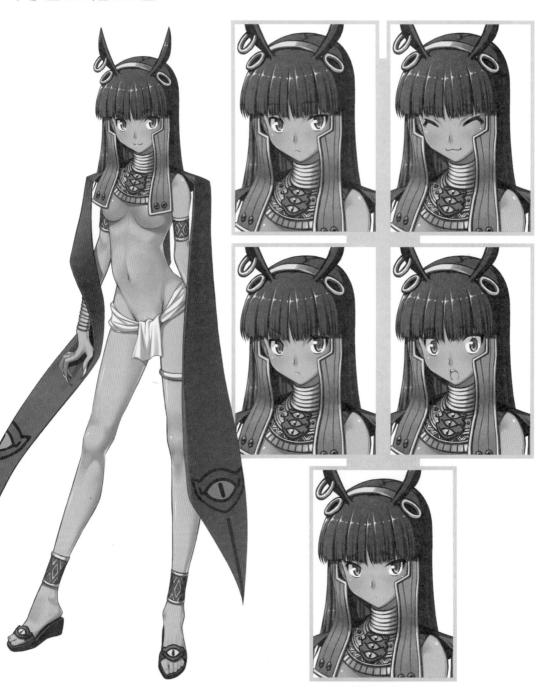

基本立繪

表情則用圖層管理表情變化

一般的立繪在畫面上通常只會顯示上半身，這次介紹的『GRAND LIBRA ACADEMY』製作的則是全身著色的圖稿。因為大部分的場景都只看到上半身，本書刊登的影像說不定很珍貴呢。

●立繪最重要的就是臉部。表情將會隨著故事發展、角色的感情變化。美少女遊戲角色參考賽璐璐動畫的手法，製作「不同表情」圖稿，描繪表情的變化。

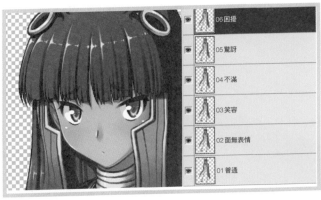

	06 困擾
	05 驚訝
	04 不滿
	03 笑容
	02 面無表情
	01 普通

●表情變化上，眼睛與嘴巴的部分，可以切換不同的圖層來表現感情的變化。因為無法準備無限的表情，只準備了5、6種比較常用，同時適合角色的表情。

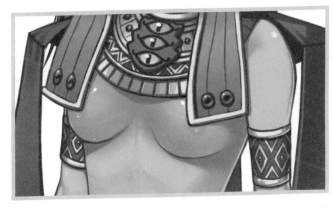

●胸口。在立繪中，雖然受注目程度不如臉部，但這裡跟臉部一樣，都會一直出現在畫面中，所以不可以偷懶。必須利用胸部的形狀來表現美少女遊戲角色的魅力。

●雖然遊戲畫面很少出現立繪的下半身，不過還是描繪出細節，上色也沒有偷懶。立繪的作用除了是角色的色彩設定之外，在公告、宣傳時，有時候也會用到立繪。

●立繪的圖層構造實例

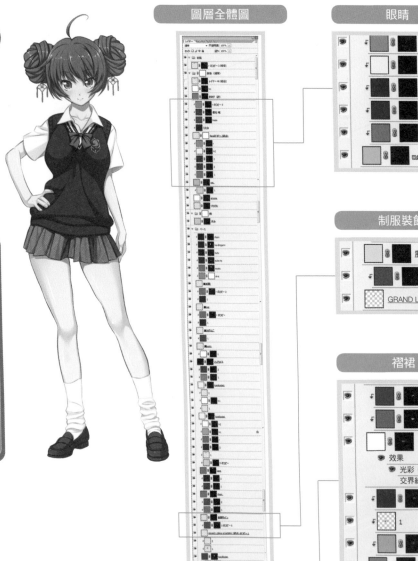

圖層全體圖

眼睛

制服裝飾

褶裙

肌膚上色

美少女遊戲的立繪實際
上是怎麼畫出來的呢？
來看看它的構造吧。
在『GRAND LIBRA
ACADEMY』中，每個
角色的立繪大約由80
張圖層組成。

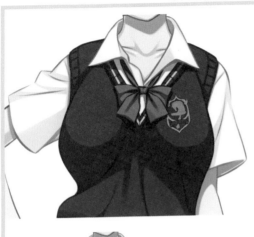

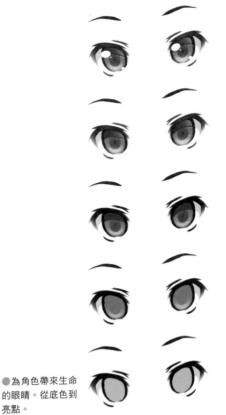

●裝飾與Mark，都是在遊戲製作中容易變更設計的要素。

●為角色帶來生命的眼睛。從底色到亮點。

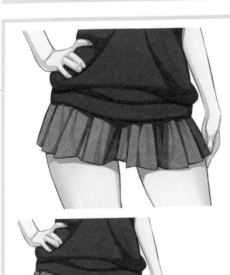

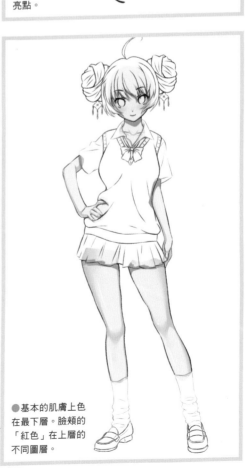

●真實描繪格紋圖案、影子的畫法，強調女孩的風味。

●基本的肌膚上色在最下層。臉頰的「紅色」在上層的不同圖層。

美少女遊戲圖 ● 立繪的圖層構造實例

協助本書的作品

『GRAND LIBRA ACADEMY』

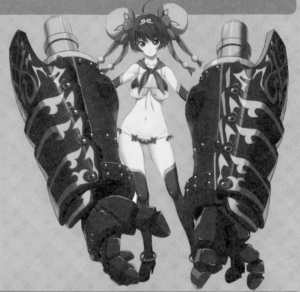

　　為了延續世界上魔法使的血脈，學生們來到學園找尋伴侶。GRAND LIBRA ACADEMY。儘管被人們揶揄是相親學園，學生們還是每天學習魔法，並且努力找尋伴侶。沒有資質的主角突然被丟進這所學園，他到底會找到什麼樣的伴侶呢？

http://www.foundation-soft.jp
©2011 FOUNDATION

花散峪山人考

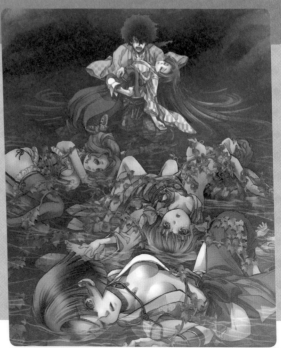

　　伊波冬矢一直過著平穩幸福的日子，卻因為未婚妻的悲慘死亡有所轉變。伊波的心化為復仇厲鬼，將自己，以及相關的人全部引向毀滅，傾注全力在可憎的敵人——有別於居住在村裡人們，屬不可思議存在的「山人」身上……。

http://www.liar.co.jp/raiL/
©レイルソフト

PART2
電玩美少女的構成要素

「美少女遊戲」在電玩中的定義如何？還有登場的
「電玩美少女」的進化過程。掌握背景與現況吧。

PART 2-1

●電玩美少女的構成要素

一何謂美少女遊戲

既不是動作也不是益智更不是角色扮演。
以美少女為主題的遊戲，什麼是美少女遊戲呢？

●●●「美少女遊戲」的基本形式

標準的美少女遊戲畫面構成

美少女角色

背景

台詞發言者的名字

表示台詞與故事的訊息窗

接近數位小說的美少女遊戲畫面構成

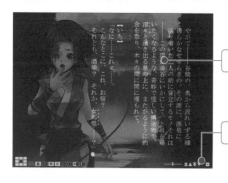

用整個畫面顯示故事與台詞

操作與表示設定的各種選單

美少女遊戲從冒險遊戲發展而來，角色佔據大部分畫面，同時輔以顯示台詞與文章的窗格構成是目前的主流。其他還有不少是採讓玩家閱讀故事的類數位小說形式。順帶一提的是虛構的角色們不管外表看起來多年輕，或是看起來比較年長，在此類別都統稱為"美少女"。

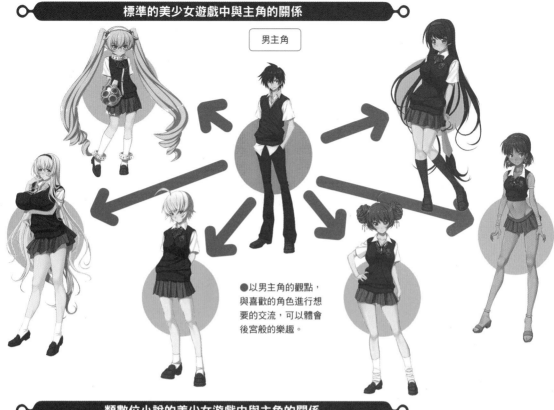

標準的美少女遊戲中與主角的關係

男主角

●以男主角的觀點，
與喜歡的角色進行想
要的交流，可以體會
後宮般的樂趣。

類數位小說的美少女遊戲中與主角的關係

男主角

故事走向

●隨著軸心故事，描寫
與各個角色的關係，重
視故事性的構成。

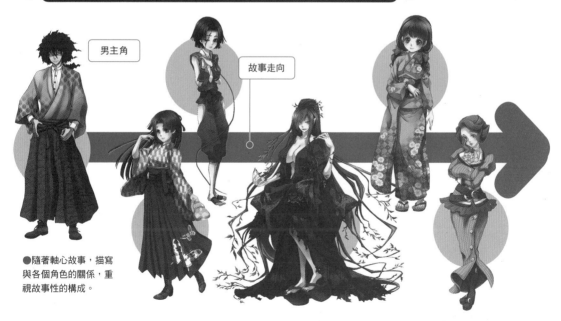

全都是為了美少女。這就是美少女遊戲

　　美少女遊戲。在其他遊戲類型如格
鬥、射擊、模擬等等以玩家行動命名的
類型名稱中，美少女遊戲比較特別。當
然不是讓玩家變成美少女。不過只要把

「種類名稱」替換成「遊戲中最重要的
部分」就可以了解它名稱的由來。對美
少女遊戲而言，最重要的就是美少女，
也就是登場的角色。

PART 2-2
●電玩美少女的構成要素

電玩美少女的「夢想」

畫面上的電玩美少女們，和現實中的少女們不太一樣吧？
秘密就在於「夢想」。

●●● 與現實的差別

電玩美少女

真人

雜誌的清涼寫真集與電視畫面中有許多現實世界的美少女，我們應該每天都會看到美少女。儘管如此，還是有許多人很憧憬

遊戲中的美少女，今天也有新的女主角誕生。原因是什麼呢？

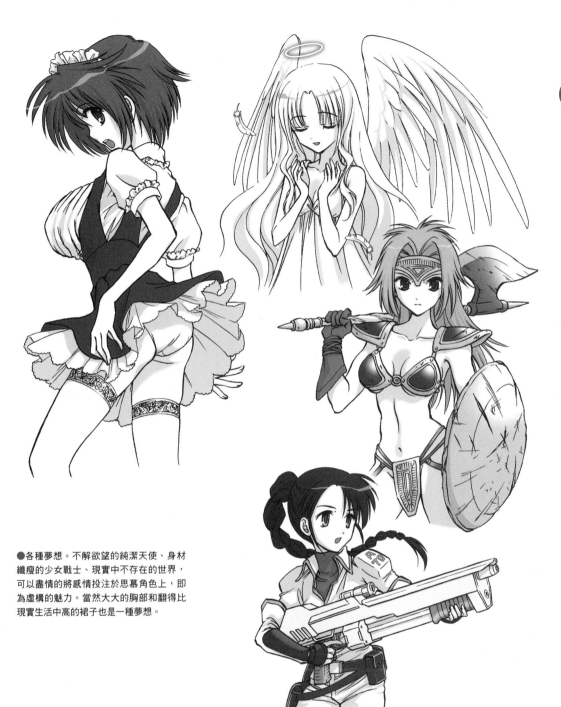

●各種夢想。不解欲望的純潔天使、身材
纖瘦的少女戰士、現實中不存在的世界，
可以盡情的將感情投注於思慕角色上，即
為虛構的魅力。當然大大的胸部和翻得比
現實生活中高的裙子也是一種夢想。

不是現實，這就是魅力（dream）

　　隨著電玩主機與電腦的進步，影像越
來越接近真實的影像，美少女遊戲的
角色畫得越來越細膩，代表了「接近
現實」的意思，不過可不只是這麼簡
單。相對於現實中的少女永遠都是真實

的，美少女角色多了非現實的要素。
有著現實中不可能實現的夢想，加入
「dream」之後，她們綻放出超越現實
少女的魅力。

PART2-3
● 電玩美少女的構成要素 /////////////////////////////////////

各種夢想類型

美少女遊戲中，人們最想要的夢想是什麼呢？
從錯誤中學習了各種經驗。其中一個結論是「屬性」。

●●● 現在主流的夢想 /////////////////////////////

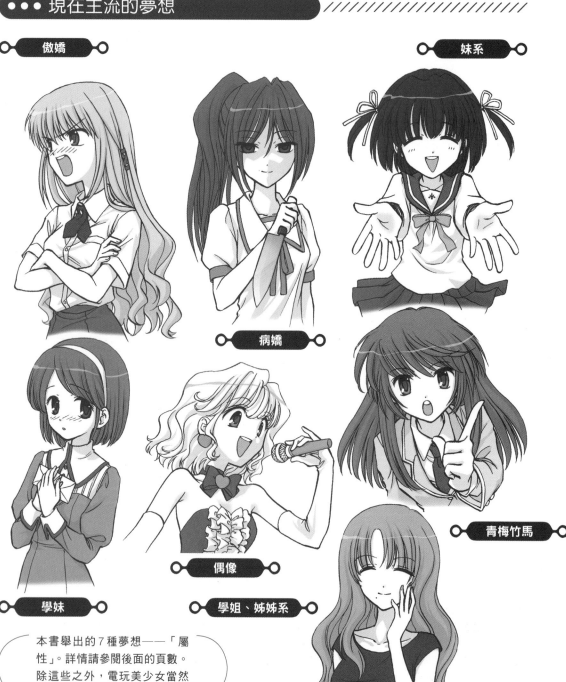

傲嬌

妹系

病嬌

偶像

學妹

學姐、姊姊系

青梅竹馬

本書舉出的7種夢想——「屬性」。詳情請參閱後面的頁數。除這些之外，電玩美少女當然還有其他屬性。

● ● ● 其他夢想

偽娘

●雖然本書沒提及「偽娘」
與「機器少女」，但這2種
也是有許多熱情粉絲的屬
性。

機器少女

終極夢想——「屬性」

　　在各種夢想之中，可適用於各種世界
觀，一般性的部分稱為「屬性」。有時
候表示個性，有時候表示與主角的關
係，每一種屬性具備的特有魅力都有共
通點。其中最有名的就是「傲嬌」。這

種極度扭曲的個性，可以說是「我想要
這樣」的夢想特徵的具現化吧。不管是
哪一種屬性，都是從夢想中，以一定的
法則導出的結果。

有點『御宅』的 小知識①

　　除了美少女遊戲這個類別之外，現在許多遊戲也有美少女角色了。不管是模擬、動作，甚至是益智遊戲，可能是為了讓遊戲增色，或是做為重要的主題，遊戲畫面上出現了包括美少女的各種角色。

　　出發點應該在遊戲與角色的關係如何吧？

　　在以前的遊戲中，人們與美少女角色的關係不如現在這麼密切。遊戲與美少女角色在歷史上，一直以來都是各自發展。只要想一下撲克牌、西洋棋、圍棋或將棋，應該可以想像出遊戲的發展吧？不過關於美少女角色方面，也許有很多人都會感到驚訝，「咦？竟然那麼早就有了？」。事實上真的是這樣。

　　比現實人物更有魅力，喜愛夢想角色的心情，如果以日本文學為例的話，最早可以追溯到『源氏物語』。『源氏物語』是世界上最古老的小說，也就是虛構的故事，雖然舞台是實際存在的日本貴族社會，不過登場人物的設定全都是虛構的。基於作者與讀者「如果這樣該有多好」的心願，以故事形態完成的著作。

　　並非現實的偶像，而是對遊戲中的偶像狂熱，在想像中的學園裡與美少女談戀愛，本質上是相同的，一切早在平安時代就出現了。即使到了江戶時代，也有類似歷史上的人物「其實是女性」這類的作品，與現代沒什麼兩樣。有史以來，日本人一直持續愛著這樣的角色。也許我們可以說日本從以前就過著未來的生活呢。

PART3
電玩美少女的基礎

畫在紙上的電玩美少女們。超越畫風，適合共通遊戲的最大公約數式基本畫法，請注意身體平衡吧。

一人體的畫法

美少女遊戲的角色，就連畫法都有淬鍊的法則。
這個章節將探究它的法則。

●●● 全身平衡 /////////////////////////////////

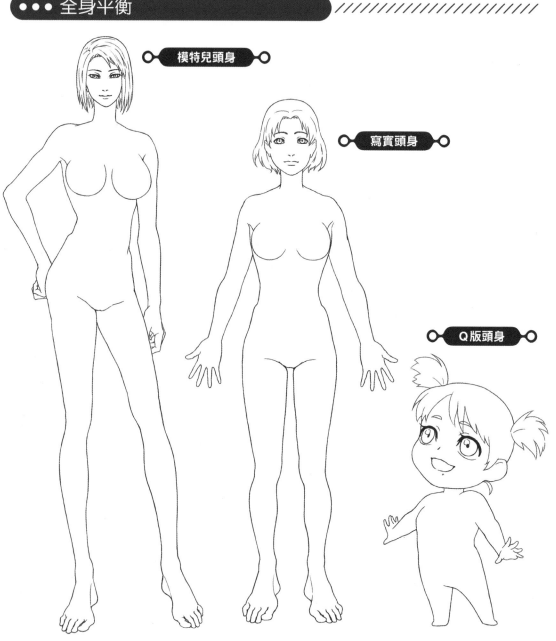

模特兒頭身

寫實頭身

Q版頭身

上面有三種不同頭身的角色。先暫時稱為「模特兒頭身」、「寫實頭身」、「Q版頭身」，不過這三種都不是美少女遊戲角色的主流。因此這些特徵不符合人們對美少女遊戲角色的夢想。

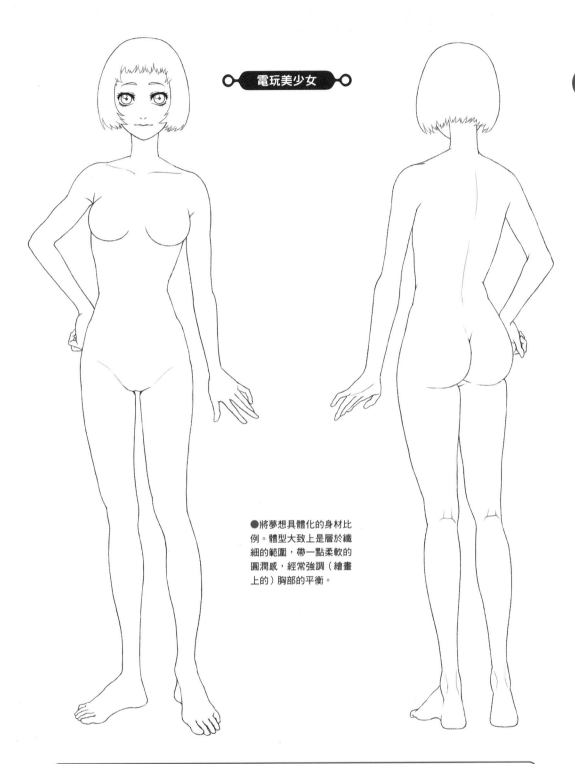

電玩美少女

●將夢想具體化的身材比
例。體型大致上是屬於纖
細的範圍,帶一點柔軟的
圓潤感,經常強調(繪畫
上的)胸部的平衡。

視機能追求的身材比例

　　不同的屬性追求的身材比例也不同,
基本上重點在於兼顧親切感與夢想的魅
力要素。像模特兒則是太瘦了,少了一
點親切感,Q版頭身又沒有加入夢想的

空間。在不致於太胖的範圍中,要讓人
覺得很柔軟,還要方便在遊戲中做出各
種不同的姿勢。上面介紹的基本頭身,
可以說是這些要求下的模式圖。

前一頁也有提到，美少女
遊戲的角色在遊戲中會
做出各種不同的姿勢，
其中有些像是雜技般的
高難度姿勢。基本的身
材比例可以在不勉強的
情況下完成這些姿勢。

●Q版頭身連翹腳
都很困難。

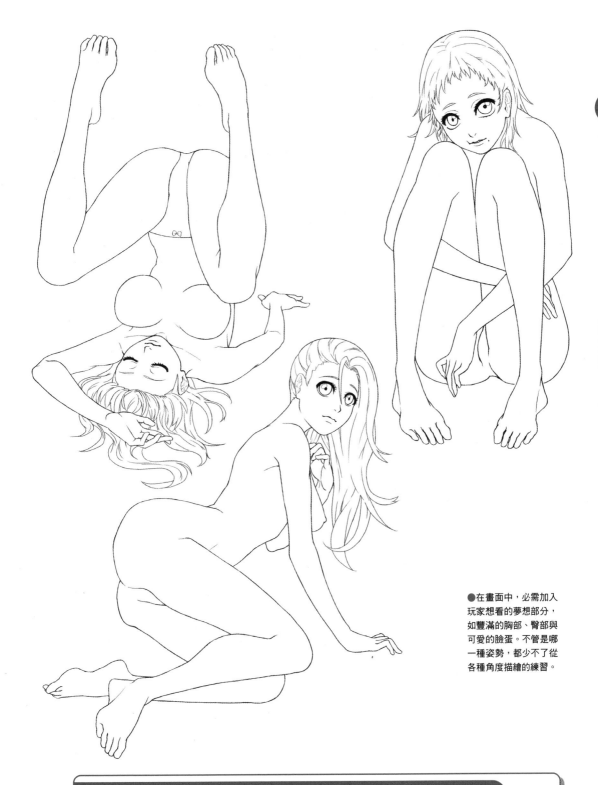

●在畫面中，必需加入玩家想看的夢想部分，如豐滿的胸部、臀部與可愛的臉蛋。不管是哪一種姿勢，都少不了從各種角度描繪的練習。

從各種角度描繪各種姿勢

　　在遊戲中，最常見的是「立繪」的上半身畫面，變化的只有表情，特別的場景則有「事件圖」，顯示另外畫的插圖畫面。事件圖大部分都是美少女角色的圖，而且（隨著遊戲發展）構圖可能會

需要做出宛如器械體操般的姿勢，並以極接近的特寫呈現。現實美少女做不出來的姿勢、構圖，在遊戲中應該可以隨心所欲。

●●● 手

手是美少女遊戲中不可或缺的部分。是否可以畫出
表情豐富的手,將會大幅影響角色的表現程度。在
沒有照片的年代,據說肖像畫的價格會依是否要畫
手而改變,可見手是一個非常難畫的部分。

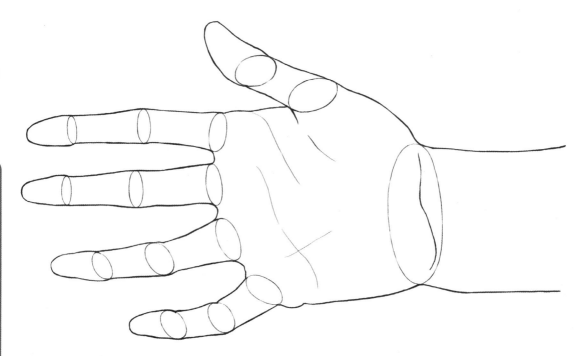

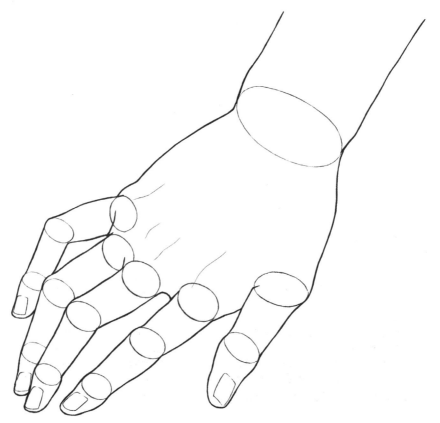

電玩美少女的基礎

● 人體的畫法

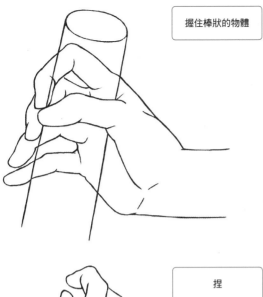

握住棒狀的物體

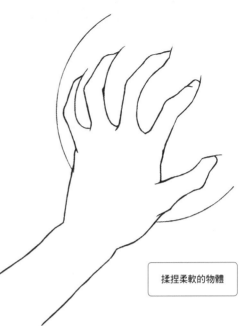

捏

揉捏柔軟的物體

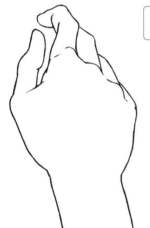

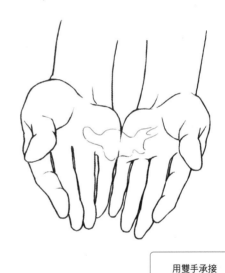

用指尖撫摸

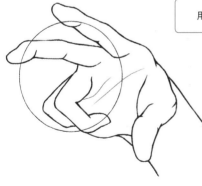

用雙手承接

●各種不同的手劇場（姿勢）。這些是在美少
女遊戲中最常登場的劇場。這裡的描寫比較偏
寫實風格。

在美少女遊戲中，手的劇場也很重要

　　就算是對於靠畫畫維生的人，手也是很難畫的部分。美少女遊戲角色是夢想的具現化，並不是正確的畫出現實就行了。哪些部分要畫得比較精密，哪些部分要變化，這個主題還要加上畫者的畫風，應該會出現各種不同的答案。本頁刊登的是手的基本形狀，以及美少女遊戲常見的手劇場。請特別注意手腕與手指的銜接方式，還有斷面的形狀。

PART
3

電玩美少女的基礎

● 人體的畫法

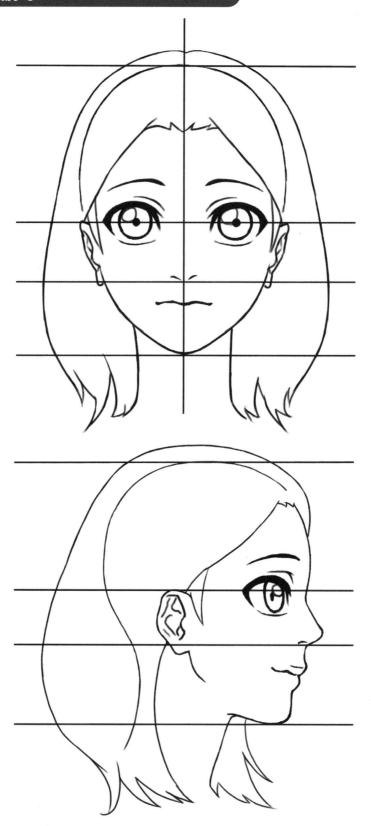

臉是最常出現在畫面中的人體部分，對畫家來說，應該也是最常畫的部分吧？乍看之下　也許畫得很正確。不過你畫的臉，從每一個角度看都是正確的臉嗎？

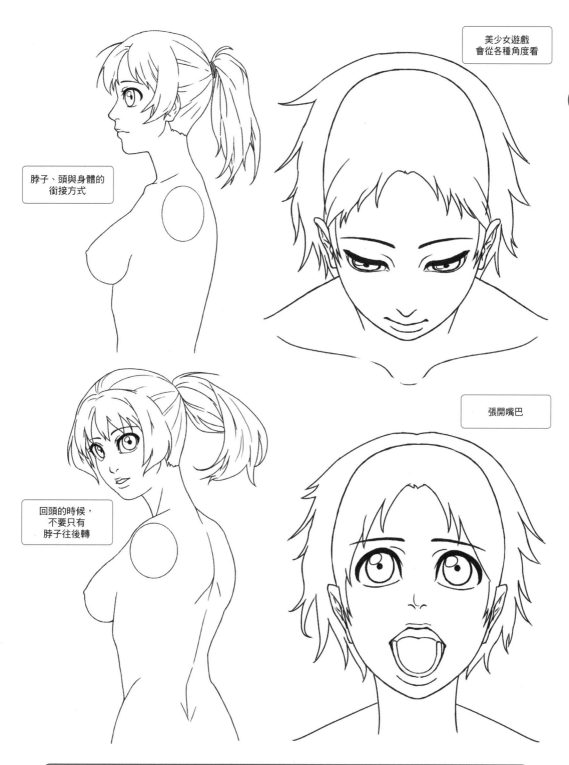

美少女遊戲
會從各種角度看

脖子、頭與身體的
銜接方式

張開嘴巴

回頭的時候，
不要只有
脖子往後轉

學會畫各種角度、表情的臉部

　　臉部還有臉部所在的頭部，再加上頭
與身體如何連接呢？整理了這些基礎。
左頁是構成臉部的五官，請仔細研究
五官的平衡。不同的畫風當然會有各種
不同的變形，只要了解基本的平衡，遇

到「咦？看起來怎麼怪怪的」時候，應
該比較容易掌握錯誤之處。右頁也是以
比較偏寫實的方式，介紹臉部的各種要
素。變形的時候可以參考。

●●● 年齡與體型 //////////////////////////

美少女遊戲會出現各種長相的角色（其中也有年紀超越少女範圍的角色）。為了畫出各種不同的角色，請掌握各個年齡層的體型特徵吧。

● 基本體型（高中生風格）●

● 小學生～國中生風格 ●

● 幼兒風格 ●

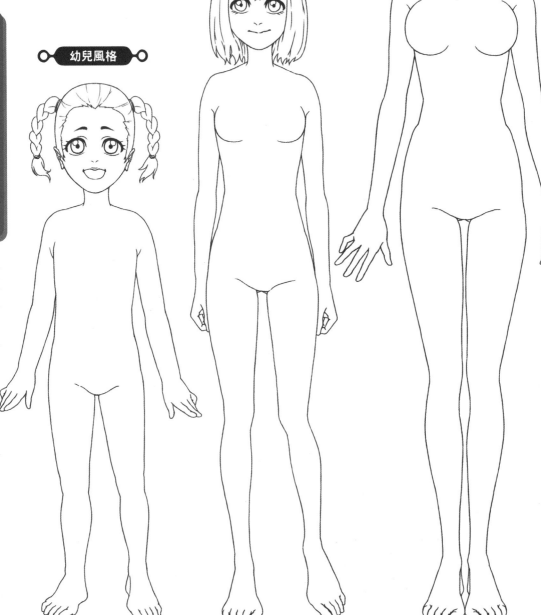

●電玩美少女的體型，與現實生活中的女性體型並不一致。
這種「希望可以這樣」的體型，是夢想的表現。

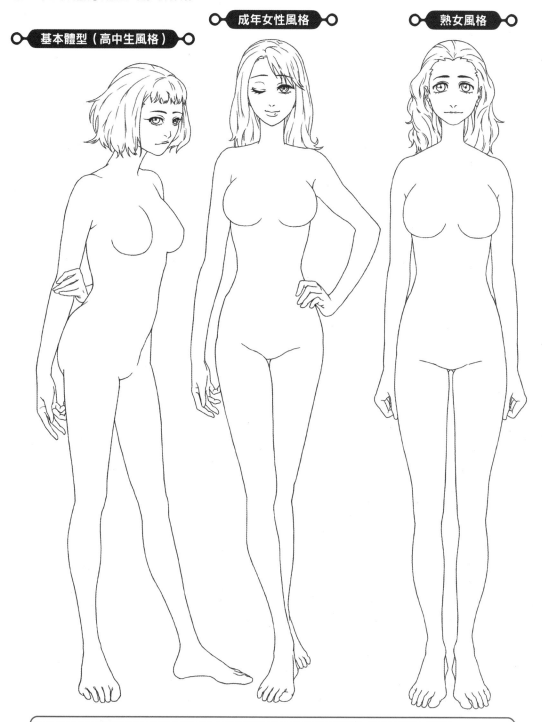

成年女性風格

熟女風格

基本體型（高中生風格）

電玩美少女的基礎

人體的畫法

體型是會變的……

　　請以這裡舉出的體型為基礎，畫得更肉感一點，更瘦一點，胸部大一點或小一點，加上變化，即可畫出各種不同的角色了。左起依年紀較小的順序排列。之所以畫兩種基本體型，是為了方便

比較。可以看出腰部曲線、腰部凸出部分的頂點位置有所變化。這一頁的「熟女」，其是實現實生活中二十五歲到三十五歲左右的女性體型。

有點 『御宅』的 小知識 ②

　　在24頁中寫到日本自古就一直深愛著這些創作出來的角色。在遊戲中又是如何呢？遊戲也一直存在於人類的文化之中。每個人都知道的撲克牌（英語圈通常稱為紙牌）據說源於中國。起源已經不可考，據說在12世紀的文獻中，即可看到它的存在。塞尼特棋據稱是升官圖、雙陸棋的源流，這個遊戲的歷史可以追溯至西元前3500年的埃及。在日本，「日本書紀」也有關於升官圖禁止令的敘述，看來人類文化與遊戲是怎麼也斬不斷的。

　　雖然人們自古就玩著遊戲，但遊戲與角色的結合其實是在最近這幾年，1980年代的事情。

　　電腦遊戲本身，則是稍微早一點，出現於1950年代初期，在當時的大型電腦中，由一名測試的研究員製作並留下記錄。當時的電腦是非常巨大的計算機。幾個遊戲都屬於模擬機率或物理運動的衍生版，比較抽象，與角色無緣。

　　在日本，一般人在電腦遊戲中認識角色的第一個作品，應該是1978年登場的『太空侵略者』吧。以移動式砲台迎擊來自宇宙侵略者的「設定」，帶動了這款射擊遊戲的暢銷。再加上後來發售的，現在也持續受到喜愛的角色『小精靈（Pac-Man）』，這時遊戲中的角色依然是抽象的存在，與動畫及漫畫中的登場人物（角色）截然不同。

　　1983年登場的『鐵板陣（XEVIOUS）』改變了這樣的狀況。

PART4

電玩美少女的潮流
～7大夢想～

詳細解說現在主流的角色屬性＝夢想。理解遊戲玩家追求的角色重點，以及每種屬性的基本原則吧。

PART 4-1

7大夢想① 傲嬌

傲嬌這個詞，就連沒玩過美少女遊戲的人應該都有耳聞吧。
現在就來介紹它的特徵。

●●● 遊戲中的傲嬌角色

『GRAND LIBRA
ACADEMY』中的傲嬌
角色——明星。傲嬌的
基本是剛開始跟主角處
於競爭關係，不久之後
才對主角痴迷。所擺的
姿勢也表現出挑戰的心
情。

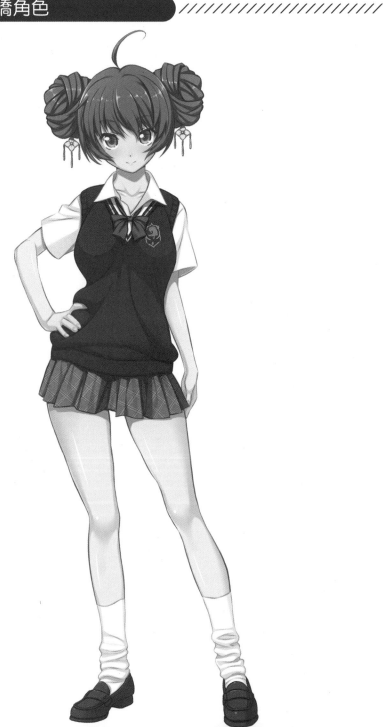

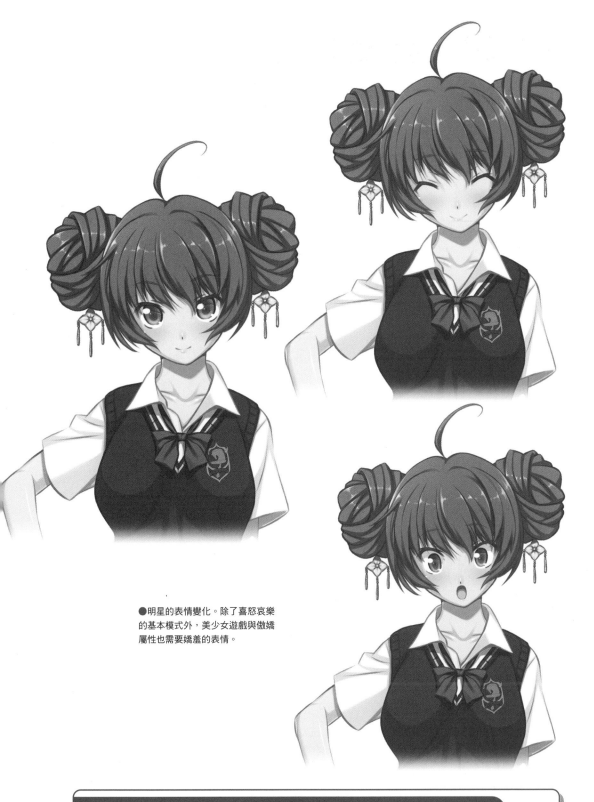

●明星的表情變化。除了喜怒哀樂
的基本模式外，美少女遊戲與傲嬌
屬性也需要嬌羞的表情。

屬性的根源即為傲嬌

　　傲嬌是個聽起來宛如蘊含魔力的咒
語，能同時表示了角色個性與劇情內
容，正是能稱為「屬性」的嶄新日語名
詞。意義為「剛開始（對主角）很高

傲，故事後半則很嬌羞」。這是在各種
作品中常見的設定，正是代表玩家喜歡
這種屬性的證據。玩家希望被剛強的女
性所愛的夢想，創造了傲嬌。

••• 傲嬌的畫法01（表情&風格）

你這笨蛋

來看看傲嬌角色的表情特徵吧。即使是同一句「笨蛋」，表情也能很豐富。從傲轉為嬌的表情變化，正是傲嬌角色的魅力。

哼

你這……笨蛋

你這……笨蛋

笨蛋

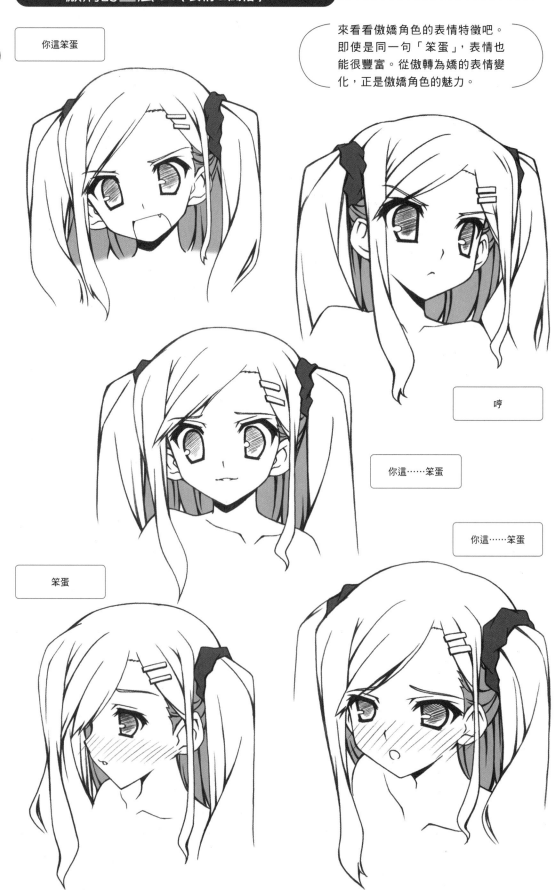

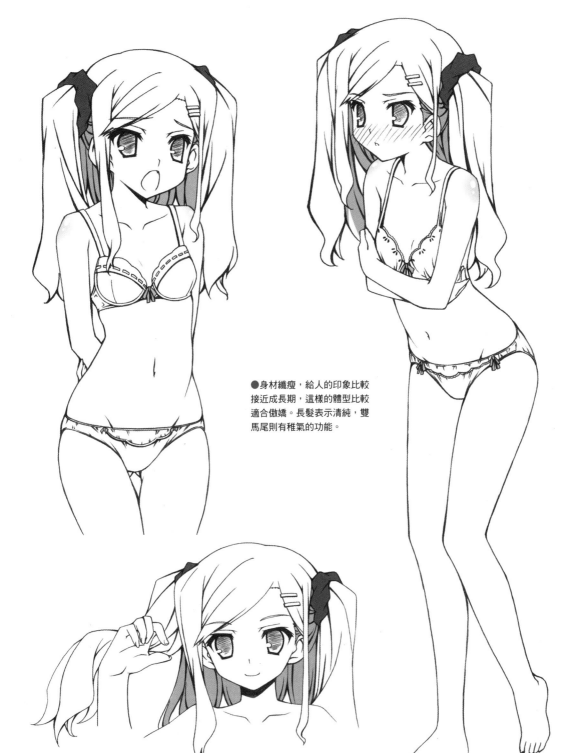

●身材纖瘦，給人的印象比較
接近成長期，這樣的體型比較
適合傲嬌。長髮表示清純，雙
馬尾則有稚氣的功能。

包覆著脆弱心情的心牆

　　表面上看起來是強勢、攻擊性十足的
性格。不過本質卻很脆弱，擁有正在找
人保護的童稚之心。由於稚氣的關係，
所以不懂得如何坦白的表現心情，遇到
喜歡的人就越倔強……。

　　傲嬌角色通常多是貧乳，這也是童稚
的表現。此外，髮型也可以強調孩子
氣，或是強調無邪、清純的感覺，比較
容易表現傲嬌的味道。範例以雙馬尾表
現。

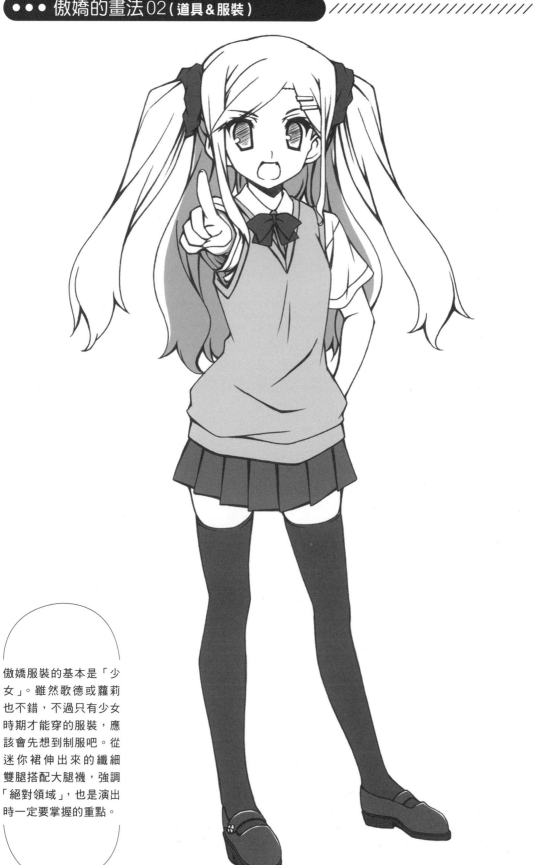

●●● 傲嬌的畫法 02 (道具&服裝) ///////////////////////////

電玩美少女的潮流

7大夢想① 傲嬌

傲嬌服裝的基本是「少女」。雖然歌德或蘿莉也不錯,不過只有少女時期才能穿的服裝,應該會先想到制服吧。從迷你裙伸出來的纖細雙腿搭配大腿襪,強調「絕對領域」,也是演出時一定要掌握的重點。

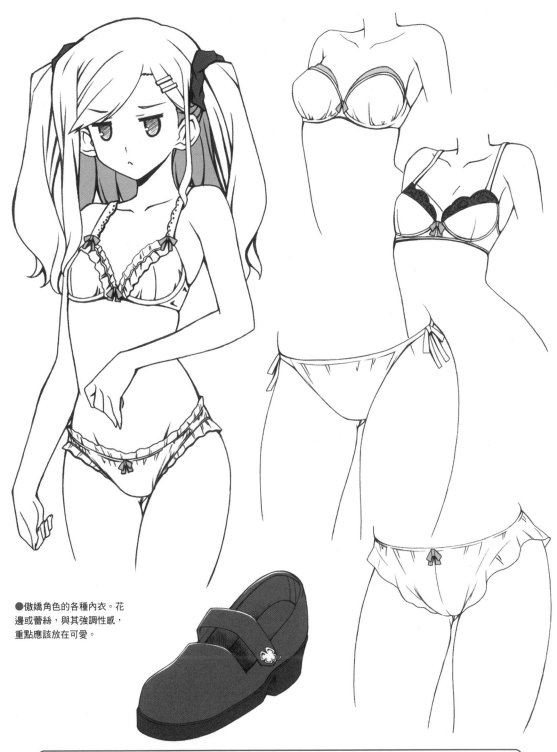

●傲嬌角色的各種內衣。花
邊或蕾絲，與其強調性感，
重點應該放在可愛。

服裝也能表現心靈的「稚氣」

因為原動力是「稚氣」的心靈，服裝
也要有適合的搭配。高傲的大人看起來
一點也不可愛。就這層意義上，稚氣未
脫的服裝可以說比較適合傲嬌。

內衣也是，比起調整型內衣，少女品
味的蕾絲或花邊內衣，更能表現心裡藏
著一個容易受傷的幼小心靈。即使是誇
張的綁帶內褲，也可以利用設計表現少
女的品味。

●●● 傲嬌的畫法 03（狀況）

//////////////////////////////

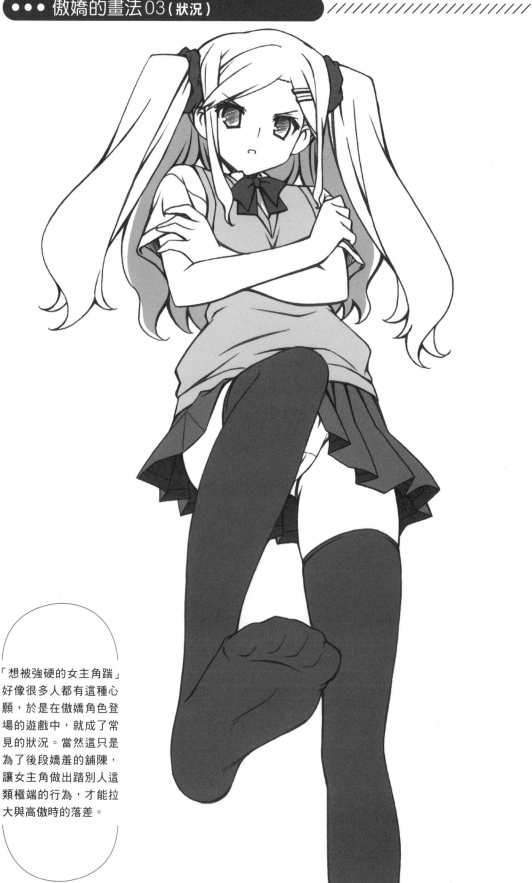

「想被強硬的女主角踹」好像很多人都有這種心願，於是在傲嬌角色登場的遊戲中，就成了常見的狀況。當然這只是為了後段嬌羞的舖陳，讓女主角做出踹別人這類極端的行為，才能拉大與高傲時的落差。

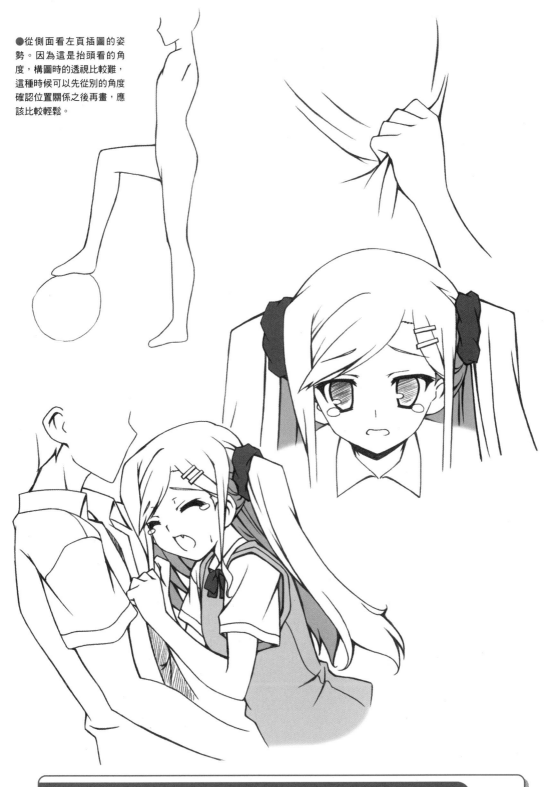

●從側面看左頁插圖的姿
勢。因為這是抬頭看的角
度，構圖時的透視比較難，
這種時候可以先從別的角度
確認位置關係之後再畫，應
該比較輕鬆。

演出傲與嬌的落差

　　先欺負再溫柔的對待，溫柔更容易打
動人心。傲嬌表現就在於能把落差描寫
得多大。打巴掌、指責，用高傲的表現
盡情攻擊主角之後，柔弱的真心才讓人
心動。其實很喜歡，很想被愛，很想依
賴。用圖畫展現這種心情，效果更好。
這裡畫的是靠在主角身上的畫面。只要
仔細描繪抓住襯衫的手劇場，應該比台
詞更能表現她的心情。

PART**4**-②

●電玩美少女的潮流 //

7大夢想② 病嬌

繼大受歡迎的傲嬌後，登場的屬性是病嬌。不過這是比傲嬌更難存在於現實世界中，也不希望它實際存在的人物屬性⋯⋯。

••• 遊戲中的病嬌角色 //////////////////////////////////

『GRAND LIBRA ACADEMY』中的米夏。與其說是病嬌，不如說是喪失自我型的角色，病嬌角色最終達到病態的狀態時，也可以用這種說法。

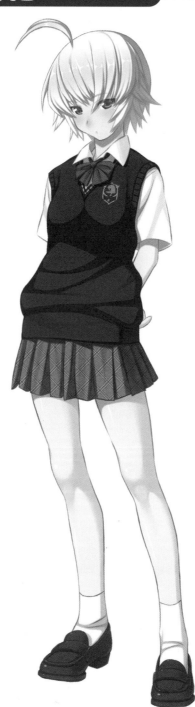

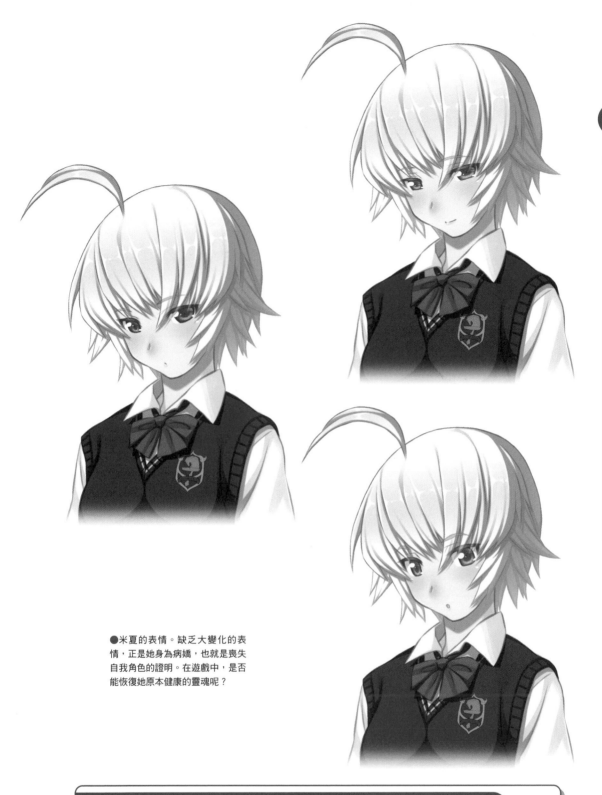

●米夏的表情。缺乏大變化的表情，正是她身為病嬌，也就是喪失自我角色的證明。在遊戲中，是否能恢復她原本健康的靈魂呢？

具有雙面性的「病態」角色

「因為喜歡的心情（嬌）過於強烈，所以心生病態」或是心靈本來就不正常的角色，喜歡上主角。乍看之下很正常，其實在病態心理的驅使下糾纏主角，是犯罪型人物，雙面性是它的特徵。雙面性不久就會對主角或周遭採取破壞行動……有時候甚至會發展成殺人。雖然實際生活中不可能遇見，可以說是「想要被愛到那種程度」的夢想具現化。

●●● 病嬌的畫法01（表情＆風格）////////////////////

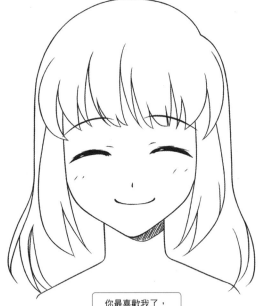

你最喜歡我了，
對吧？

剛才的女生是誰……？

都是你不好

我已經把礙事的
東西處理掉了……

病嬌角色的表情集。同樣都是笑容，
隨著慢慢展現的瘋狂，也會產生變
化。此外，不露出表情以強調個性的
演出，對病嬌角色也很重要。

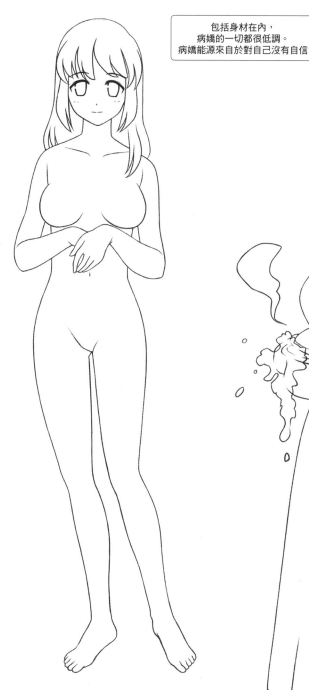

包括身材在內，
病嬌的一切都很低調。
病嬌能源來自於對自己沒有自信

不一定要是長髮，
不過髮量要多



●想要贏得主角的喜愛，全力以赴的勤勞模樣，
是病嬌角色的魅力之一。如果沒有這個部分，只
強調病態的部分，就成了純粹的怪物了。

女性的魅力是危險的魅力？

　　病嬌的原點應該是出於男性對女性的
理想貌。嫻靜、溫順，只愛自己一人，
甚至也包容自己的缺點……。然而，她
們也以同樣的標準要求男性。不容許目
光看著不是自己的女性。如果做出這種

事……。以現代來說像是有點古板的女
性，怪物化之後就成了病嬌。就視覺方
面來說，以清純的直髮，或是女性化的
圓潤線條來表現她的內在。

●●● 病嬌的畫法02（道具＆服裝） /////////////////////////

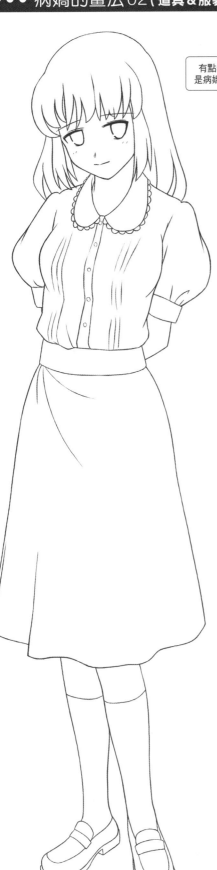

有點老氣的清純
是病嬌的外貌特徵

注意肩帶的數量

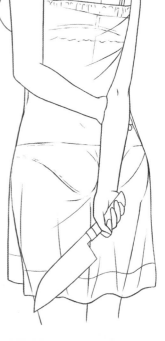

細肩帶或襯裙
很適合病嬌

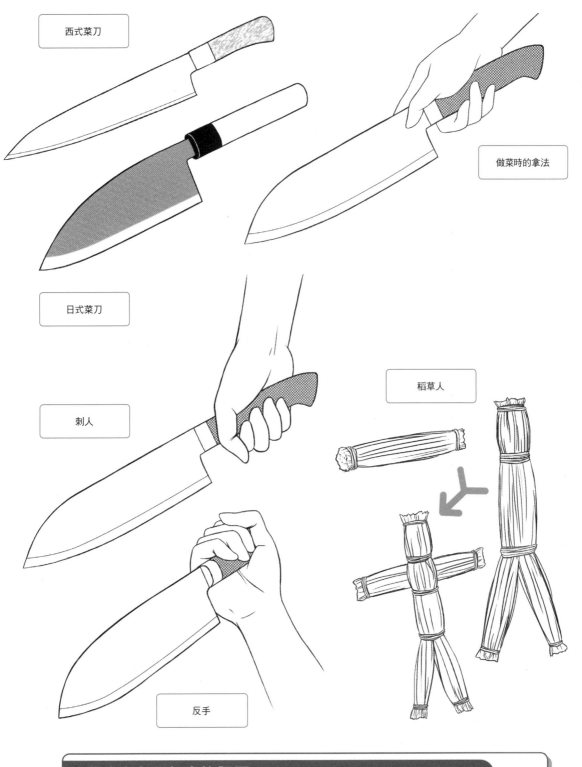

西式菜刀

做菜時的拿法

日式菜刀

稻草人

刺人

反手

舊式少女印象中的詛咒

　　無條件愛慕主角的少女。不過這真的可能嗎？

　　這是一種現代似乎已經找不到的女性印象。現在早已不存在，極為純粹的純愛，這應該是想像中的過去才有的吧？

這個重現昭和時代電影中的少女服裝。白色罩衫與及膝裙。還有襯裙等等現在比較少見的打扮，應該是要讓人感受懷念的清純少女形象。

●●● 病嬌的畫法 03 (狀況)

象徵病嬌的狀況，應該是她的愛情到達頂點的瞬間，愛情轉為殺意的場面吧。為了讓心愛的人永遠屬於自己，只有走上殺人一途。對她來說，這是合理的結論……。

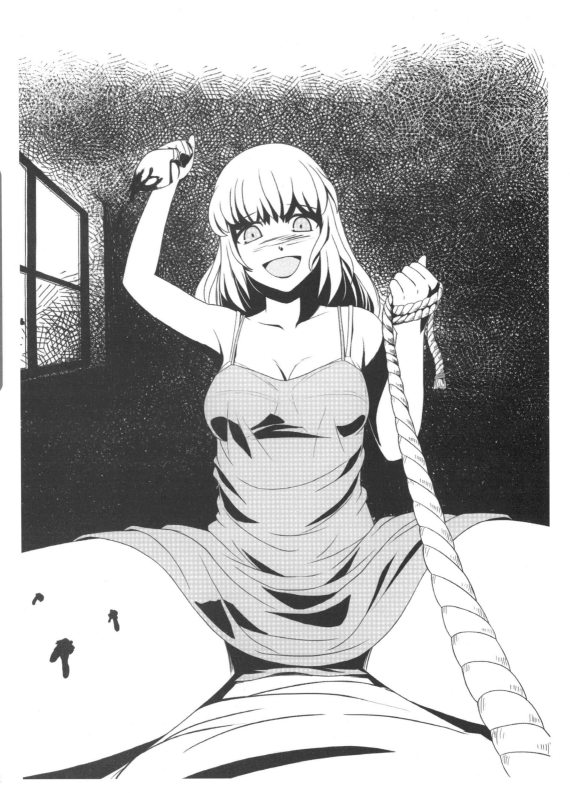

逆光、剪影表現女主角內心的黑暗

血從菜刀滴落的表現

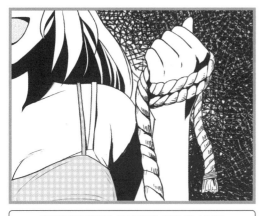

繩子邊緣用線綁住或是用膠帶纏繞以防止鬆開

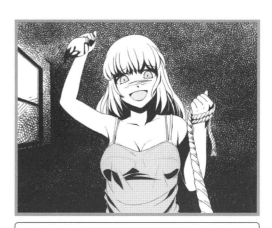

類似傲嬌的角度並非偶然

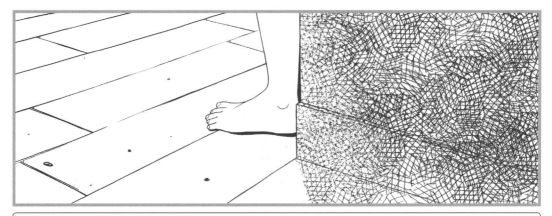

直到最後都看不見全身，這就是病嬌的恐怖。描繪地板與牆壁的細節，可以增加逼真感

利用恐怖的演出描寫心靈的黑暗

　　對於被愛的人來說，病嬌角色的愛情表現只能說是恐怖。這是其中的一個場景。跨坐在自己身上，往上看的構圖，表示主角居於比女主角弱勢的立場，與傲嬌角色將主角置於自己支配下的狀況

是共通的。強烈的陰影、逆光、黑暗場景表現心靈的黑暗。此外，「看不見」也是恐怖演出時必備的部分。這裡則是病嬌角色在走廊的角落，只露出腳來，以表現恐怖感。

PART**4-3**

●電玩美少女的潮流

7大夢想③ 妹系

愛慕兄長的妹妹。有稚氣路線，也有活潑路線，讓人興起一股想要保護她的心情，也許是永遠的女主角相吧。

●●● 遊戲中的妹系角色

『花散峪山人考』的妹系角色山東鈴子。儘管過著形同軟禁的生活，當事人依然天真無邪。她的天真無邪惹人憐愛。此外，處於成長期中的柔軟風格，也是妹系角色的魅力。

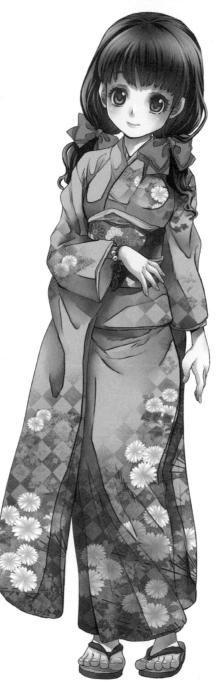

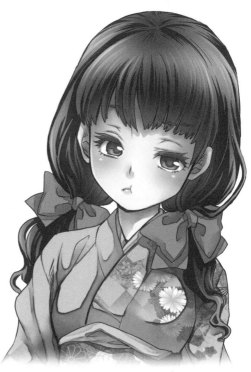

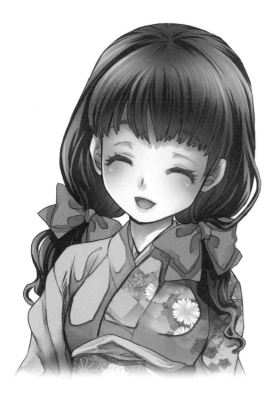

●鈴子的表情給人天真無邪、純潔
的感覺。『花散峪山人考』的舞台
是舊時代的日本，符合角色風格的
和服也很清純。

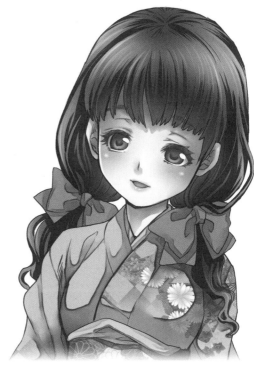

從配角變成主角

　　家人，是最親密的人際關係。其中說
到年幼的少女自然是妹妹了。不管是雙
親，還是兄姊，對主角來說都是年長的
存在，只有妹妹（忘掉弟弟的存在吧）
才是絕對年幼，「必須由我來保護的對

象」。這樣的妹妹，從以前就常常位居
配角的位置，在遊戲或故事中佔了相當
重要的比重，隨著美少女遊戲的興起，
開啟了妹系角色通往女主角之路。

●●● 妹系的畫法01（表情＆風格）////////////////////////

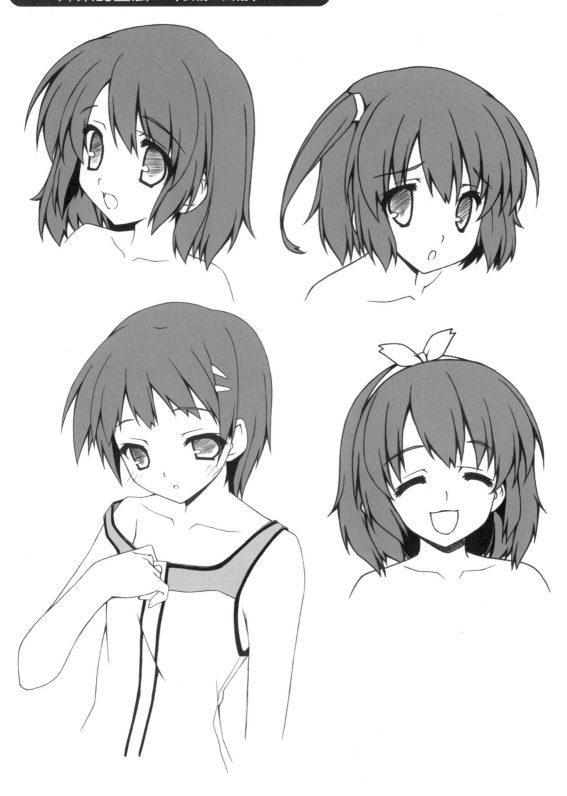

妹系並不像傲嬌之類的屬性，沒有統一的角色
性，共通的只有「年幼的感覺」。這裡畫的是陽光
路線與活力路線。天真無邪的表情，以及本人沒
有自覺的女性化，其中的落差就是妹系的魅力。

●穿著體育服裝的兩個妹系角色。雖然體育短褲現在已經消失到傳說的哪一頭了，在「實現夢想」的遊戲中，依然會是招牌道具吧。緊身褲也很受歡迎。

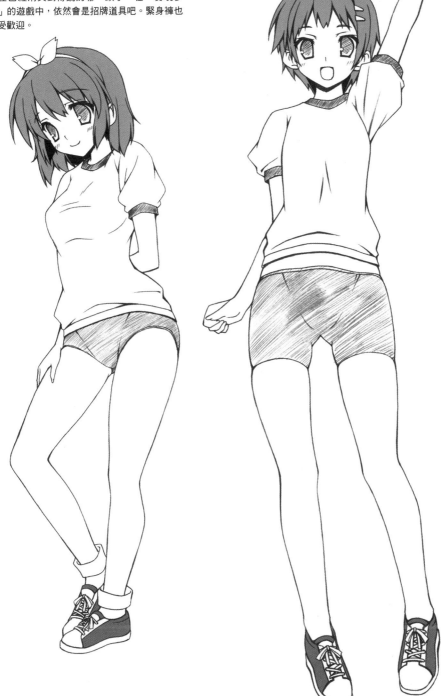

離自己最近的「女・性」

　　妹系的兩種風格。一種是年幼角色尚未發達的身材（右），以及不知不覺中已經有女人味了，會讓主角心動的身材（左）。兩者都是妹系角色，未來似乎會與主角發展出另一段戲情的風格。有

別於自覺是戀情的主動接近，而是明明覺得是親密的家人，不知不覺間心情卻轉為戀愛……。與妹系角色的關係都是這樣發展的。

●●● 妹系的畫法02（道具＆服裝）

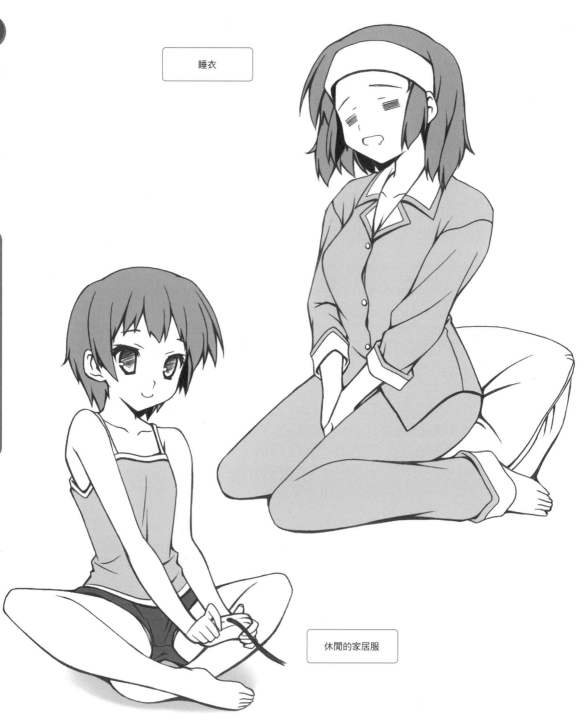

睡衣

休閒的家居服

和妹系角色一定是住在同一個屋簷下，必須
描寫共度的生活中遭遇的場面。特別是表現
對家人毫不設防的家居服模樣，可以說是妹
系角色最令人期待之處。

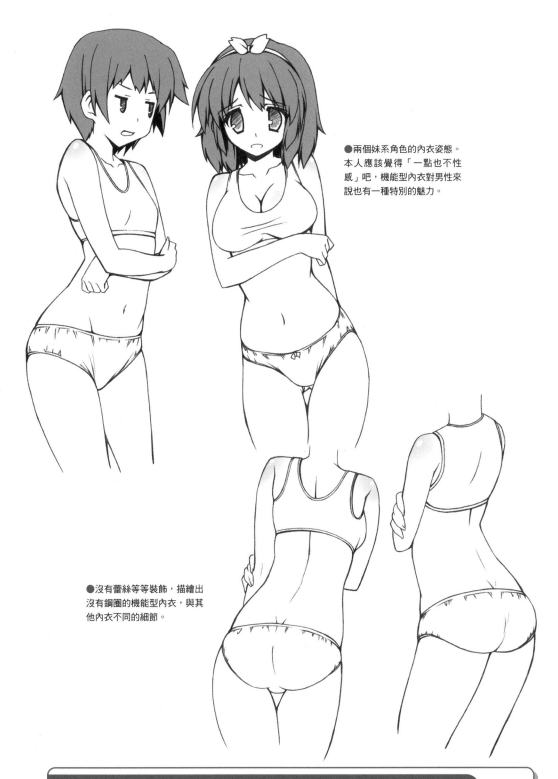

●兩個妹系角色的內衣姿態。本人應該覺得「一點也不性感」吧，機能型內衣對男性來說也有一種特別的魅力。

●沒有蕾絲等等裝飾，描繪出沒有鋼圈的機能型內衣，與其他內衣不同的細節。

身為主角，就連回家也不得安寧

　　只要回到家，就有最愛的女主角——妹系角色在家裡等待，不過這不應該是安寧的地方。認為自己是家人，完全沒有警戒心的妹妹，儘管年幼還是以嬌媚的魅力，及不設防的姿態向主角進攻，所以不能太意。夾在倫理與欲望之間，主角應該會為愛苦惱。這裡描繪的風格是以妹系主角發揮本領的家中，也就是與主角每天共同起居的地點為中心。

●●● 妹系的畫法03（狀況）

廁所

浴室

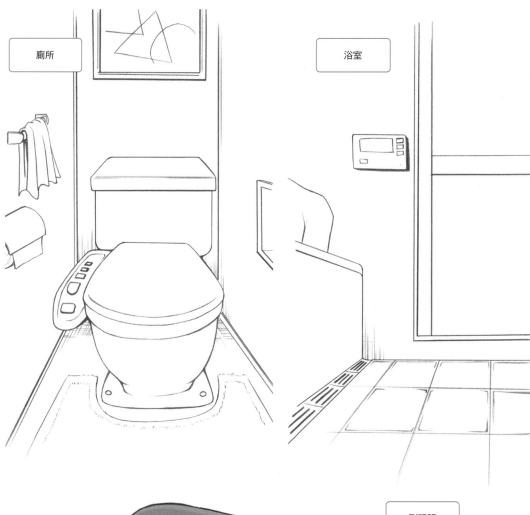

剛睡醒

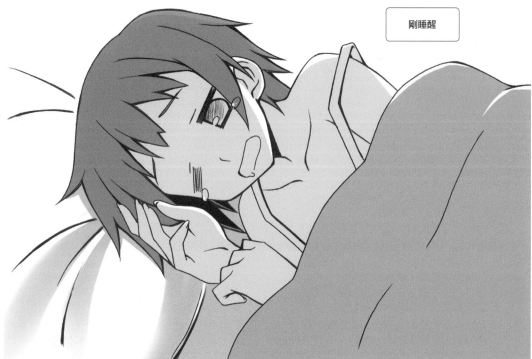

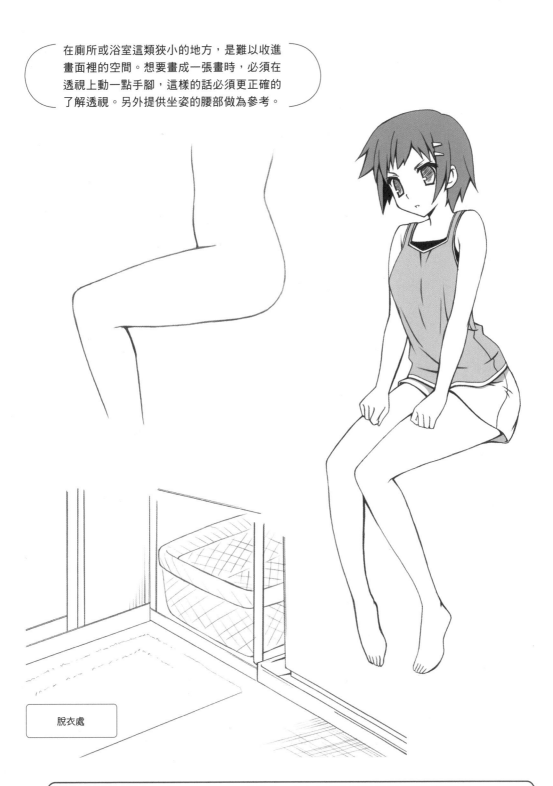

在廁所或浴室這類狹小的地方，是難以收進畫面裡的空間。想要畫成一張畫時，必須在透視上動一點手腳，這樣的話必須更正確的了解透視。另外提供坐姿的腰部做為參考。

脫衣處

正因為同在一個屋簷下

妹系角色可以期待其他屬性比較不容易見到的特別狀況。像是住在同一個屋簷下的家人，才能體驗的幾種狀況，可以拉近兩個人的距離。這個部分選出幾個容易讓人意識到異性的場所。剛睡醒的臥室、廁所、浴室與脫衣處，以前覺得沒什麼問題的地點，可能會產生意識到妹系角色是異性的瞬間，或是讓人理性動搖，心跳不已的地點。

PART**4**-4 ○○○○○●○○○○

7大夢想④ 學妹

學妹。只差了1、2歲，卻可以分類成這麼重要的角色，也許是只有在學園這個舞台，或者是這個年代才有的吧。

●●● 遊戲中的學妹角色 ////////////////////

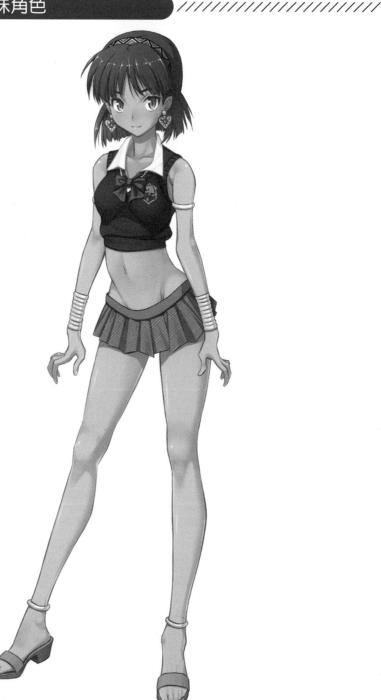

『GRAND LIBRA ACADEMY』中定義為學妹角色的尤涅斯。個性宛如寵物，無條件的仰慕主角。

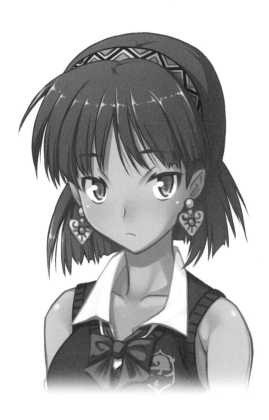

●尤涅斯是埃及人，據說是非常貧窮，為了節儉才把制服剪這麼短。判斷基準跟別人不太一樣，有她個人風格的表情變化。

是同學但有一點孩子氣……

學妹角色仰慕主角的原動力，在於「對前輩的憧憬」，實際上兩個人可能只差了一歲還是兩歲，在學園之中，這樣的落差卻很巨大。「學妹」之所以被放大成一個屬性，應該是因為每個人都知道學園故事特有的特別時間的光輝吧。被人依賴的時候就會忍不住想保護她，學妹角色就是這樣強烈搔動主角的心情。

●●● 學妹的畫法01（表情&風格） //////////////////////////

學妹角色的表情集。往上看的眼神，有一點撒嬌的感覺，儘管有一點過火，還是有別於妹系角色，是學妹角色的稚氣感。介意自己沒有女人味，也許是以稚氣向學長進攻的手法。

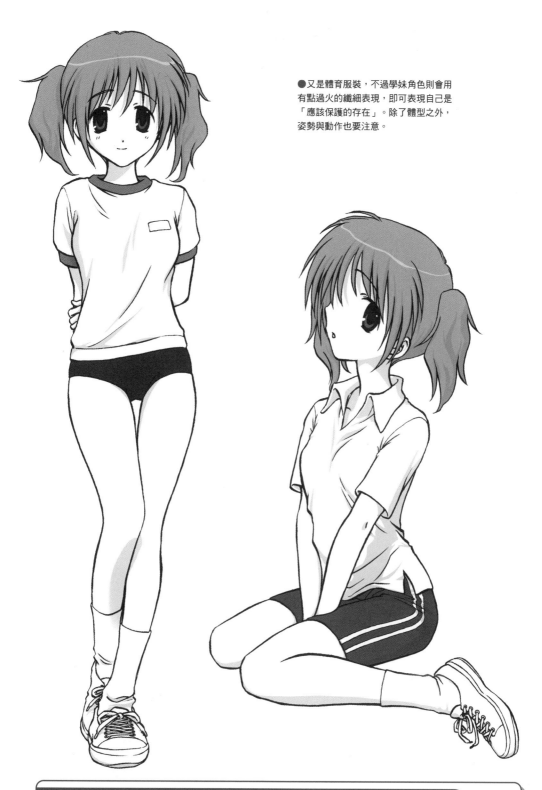

●又是體育服裝，不過學妹角色則會用有點過火的纖細表現，即可表現自己是「應該保護的存在」。除了體型之外，姿勢與動作也要注意。

刻意呈現的稚氣，魅力在於？

　　不管是學妹角色還是妹系角色，就年幼這一點來說，可以說是相同的屬性。不過請別忘了學妹的「年幼感」是角色本身憧憬年長者的刻意呈現。讓自己看起來更稚氣、更脆弱，成為主角認為應該保護的存在，同時也是一種自我表現。雙馬尾這類孩子氣的髮型，之所以適合學妹就是出於這樣的理由。

●●● 學妹的畫法02（道具＆服裝）

和學妹相處最久的地點，應該是學園裡。其中，社團活動可以說是拉近兩人距離的重要時光。這一頁畫的是運動社團的學妹。

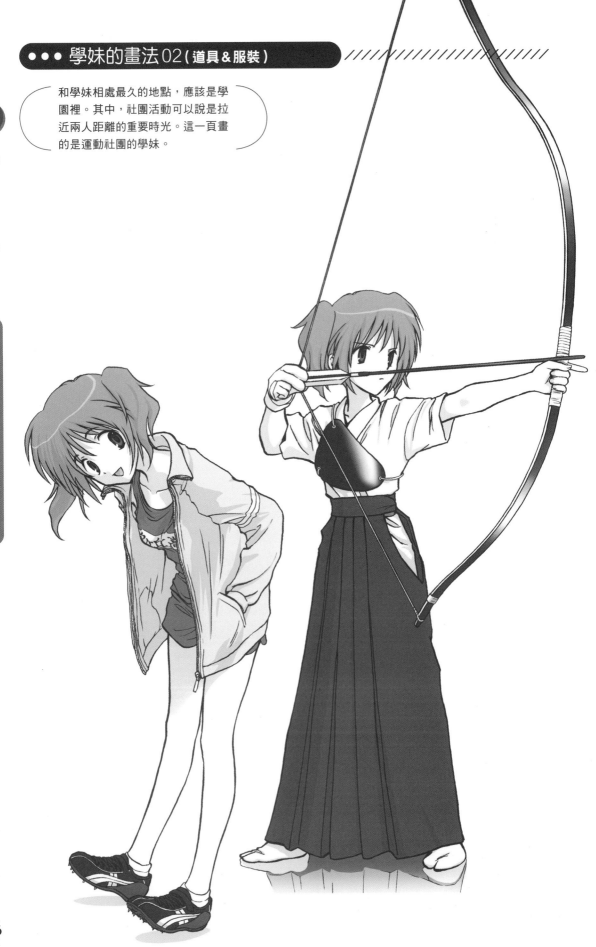

● 這一頁是美術社與回家社。仔細
畫出社團道具與上學用的書包細
節,可以增加角色的存在感。

因為這是可以和學長相處最久的地點

　　和學妹角色相處最久的地點,不用說
也知道是學園裡。現在學園這個舞台,
光是數位檔案就有各種素材,說得極
端一點,只要有這些素材就能創作畫面
了。不過請不要使用這些素材哦,必須

搜尋一下實際的學園是什麼樣的地方。
不管是製作得多麼精良的素材,如果不
適合重要的角色,那就沒有意義了,請
仔細調整一下制服或是書包等物品是如
何密著在身體上的吧。

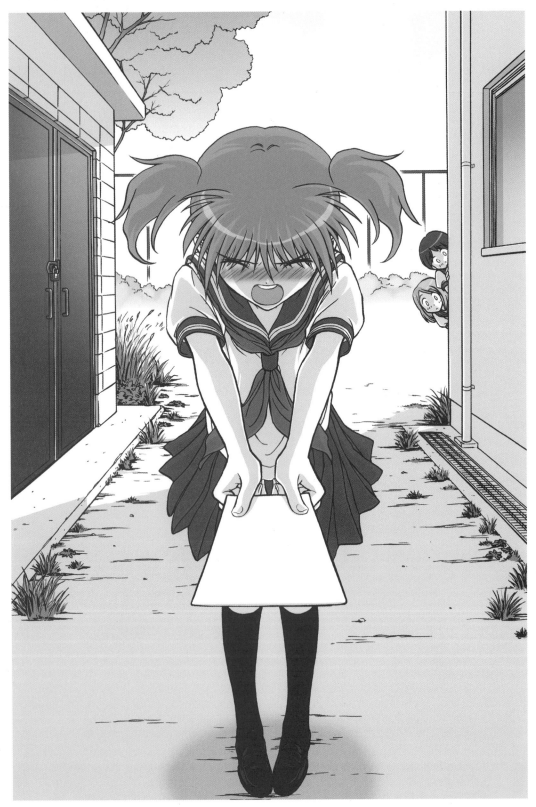

一定要有的，「我在校舍後面等你」的場景。校舍後面這個地點的外觀其實不太容易看出來在學園內部，想要利用一幅圖讓人理解，必須仔細描繪細節。也要注意角色認真的表情。

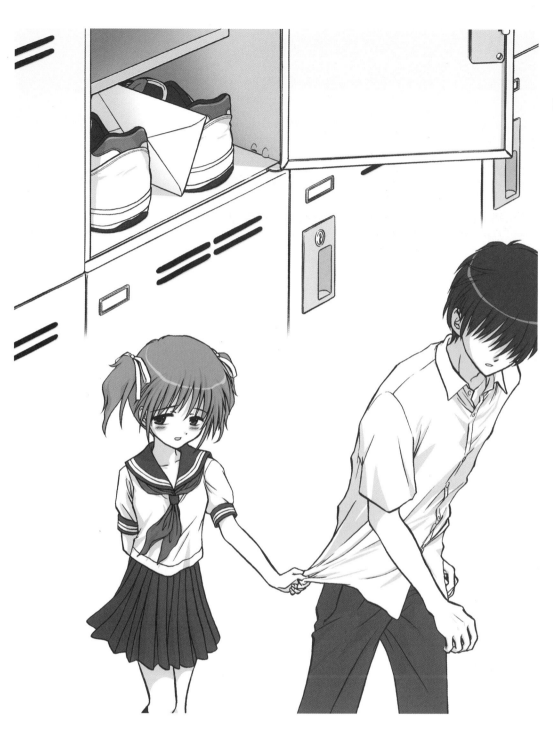

●不知如何是好，只好抓住學長襯衫的學妹角色。
踟躕的指尖和有點不好意思的表情，即可為劇情加
分。

故事的高潮──告白

　　鼓起勇氣向學長告白。學妹角色的故
事高潮莫過於告白場面了。與其由主角
來告白，由女主角告白，更適合學妹角
色。雖然現代可以使用手機簡訊等等以

前沒有的告白方法，傳統的告白方法比
較有畫面。在鞋櫃放情書也可以，必須
仔細調查資料，描繪鞋櫃、櫃子等等設
備的細節。

PART 4-5

● 電玩美少女的潮流 /////////////////////////////////

7大夢想⑤ 青梅竹馬

在傲嬌登場之前，青梅竹馬穩坐女主角的位置。她的魅力到底藏在哪裡呢？

●●● 遊戲中的青梅竹馬角色 ///////////////////////////

『GRAND LIBRA ACADEMY』中的青梅竹馬角色是沙耶。和主角同為日本人，文靜的黑色長髮讓人印象深刻。

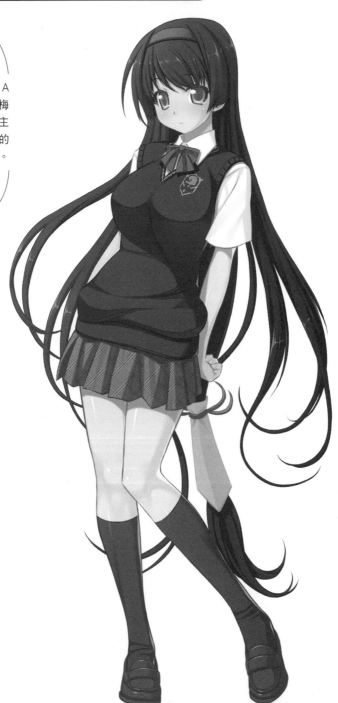

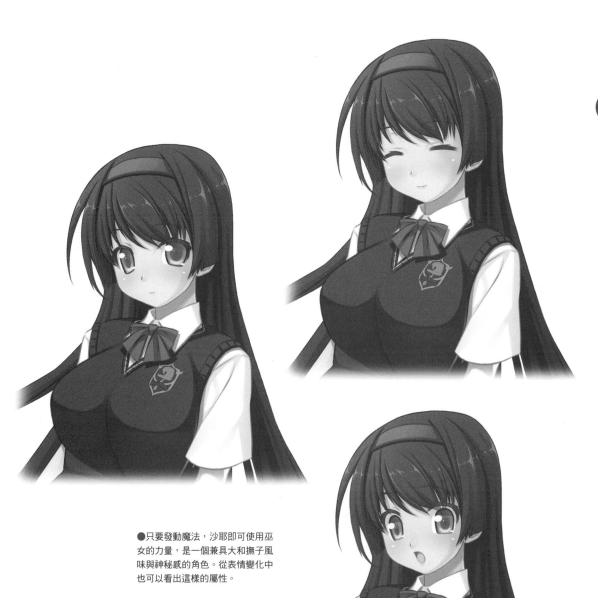

●只要發動魔法，沙耶即可使用巫
女的力量，是一個兼具大和撫子風
味與神秘感的角色。從表情變化中
也可以看出這樣的屬性。

已經掌握主角的弱點

　　青梅竹馬曾經是戀愛喜劇的基本，女
主角中的女主角，到了屬性時代，卻有
一點弱。理由可能出於角色要素變得更
多樣化。有別於可以預測故事發展的傲
嬌，青梅主角的劇情少了容易理解的法

則性。話雖如此，從故事開始的瞬間，
青梅竹馬早已熟知主角，尤其是他的優
點，對於希望獲得認同的主角們來說，
肯定是一個福音。

●●● 青梅竹馬的畫法01（表情&風格）////////////////////////

青梅竹馬角色的表情集。髮型不要
太奇特，基本上青梅竹馬角色需要
的應該是忠誠。可能不太容易表現
個性。

電玩美少女的潮流

7大夢想⑤·青梅竹馬

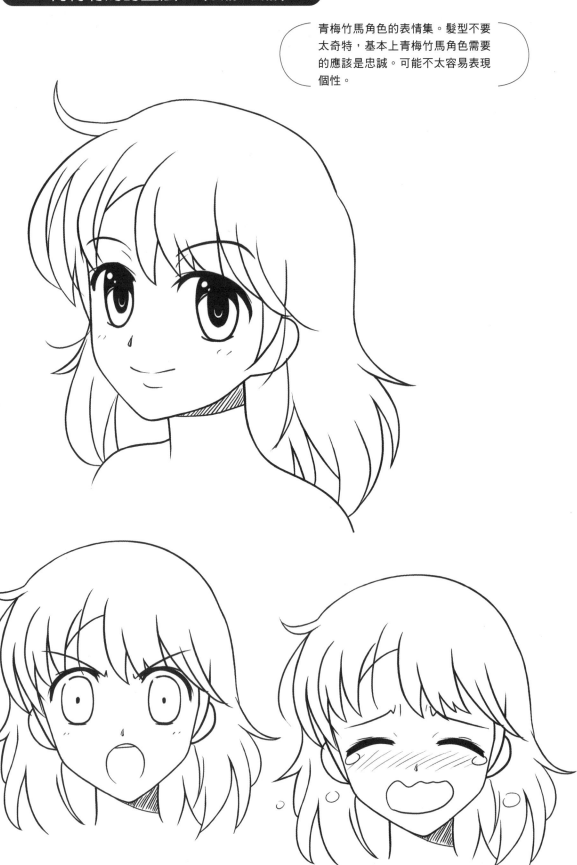

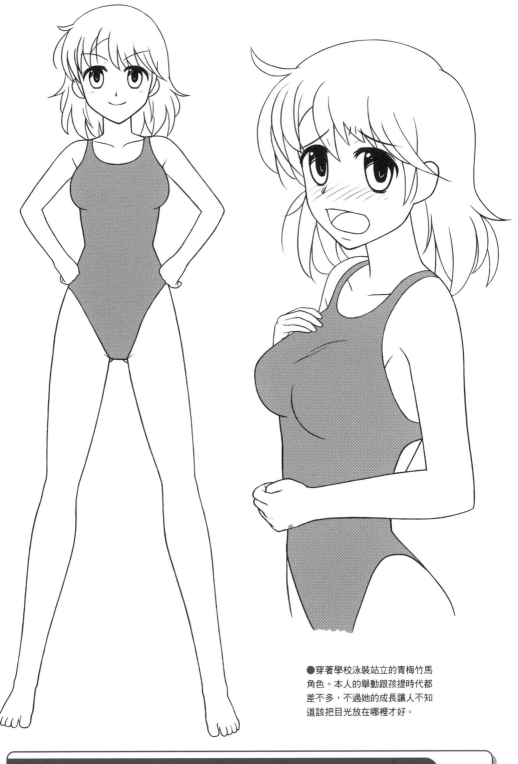

●穿著學校泳裝站立的青梅竹馬
角色。本人的舉動跟孩提時代都
差不多,不過她的成長讓人不知
道該把目光放在哪裡才好。

交情應該始於孩提時代

　　正因為是從小就認識的關係,最好是
對等關係。只有自己單方面喜歡對方,
這是不可能的!自己怎麼可能會墜入情
網……通常與青梅竹馬的橋段都是從這
裡開始的。所以她在主角面前不會露出

害羞的模樣,還是維持著與孩提時代相
同的關係。不過主角的視線不小心就會
放在女性化的身體曲線上,少女心還是
會有一點介意。

●●● 青梅竹馬的畫法02（道具＆服裝）////////////////////

右邊是剛洗完澡。「哇，妳怎麼這副模樣出來啊」聽了這句話，她才會發現男女有別。左邊是兩個人一起出門的打扮。因為是青梅竹馬，所以不太打扮。

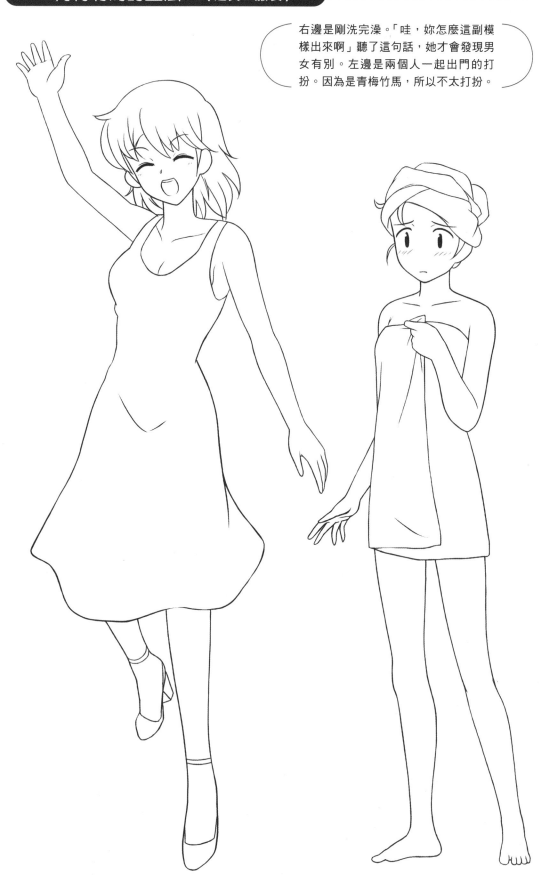

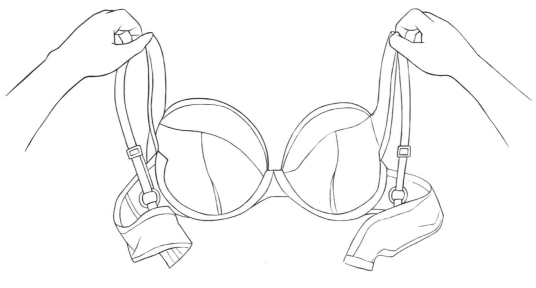

●青梅竹馬不知不覺間「變成女人了」
的象徵──胸罩。仔細描繪細節可以增
加說服力。

●故事有各種不同的模式，青梅竹馬的
基本情節應該是親手做的便當。以及有
著兩人共同回憶的相簿。

不知不覺中，變成女人了……

　　這裡要舉出幾個青梅竹馬最常用的風
格、道具。雖然兩個人從以前到現在都
沒有變，主角感到對方不知不覺中從孩
子變成少女，再變成女人的角色變化，
這樣的狀況是最基本的情節。不致於

太漂亮的外出打扮與胸罩等等，有許多
表現的機會。此外，親手做的便當也是
基本款，不管是做得很漂亮或是正好相
反，都是表現角色的有效道具。

●●● 青梅竹馬的畫法 03（狀況）

青梅竹馬的基本情境。早上擅自闖進房間，叫醒主角。儘管本人覺得自己跟小時候差不多，不過這個行動本身有一點像妻子，希望大家可以充分描寫各種有女人味的部分。

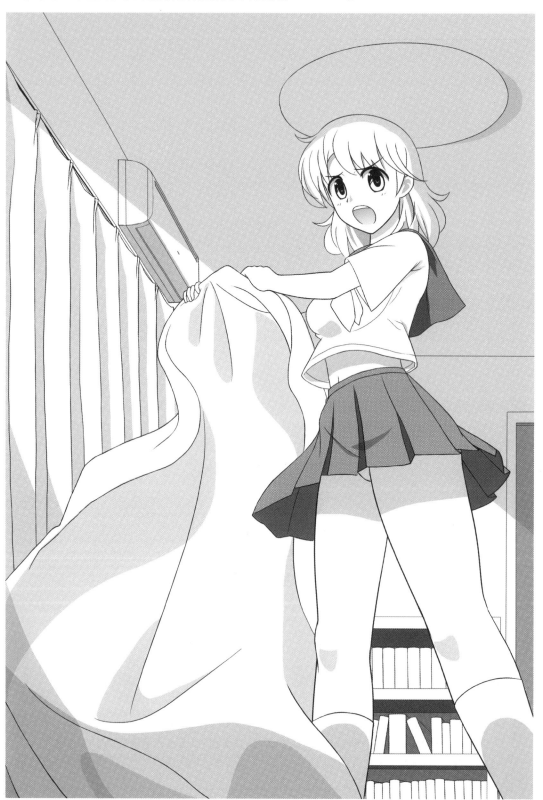

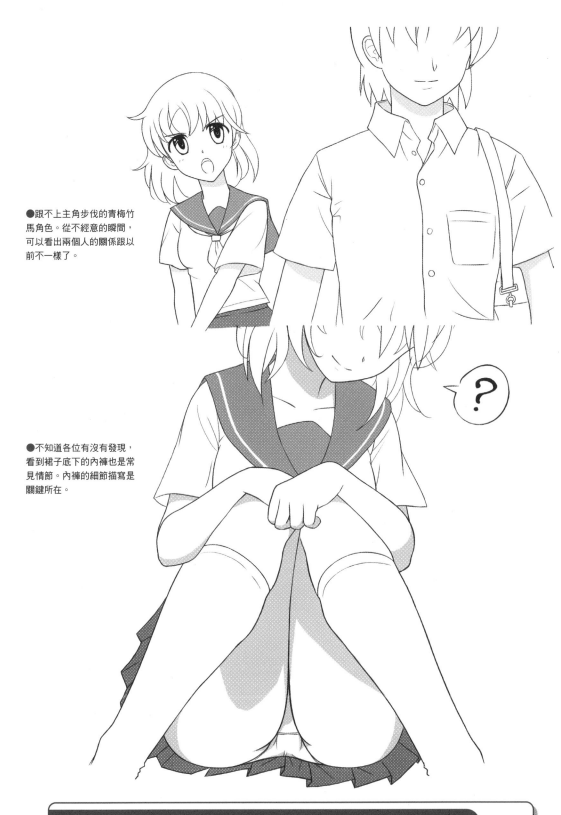

●跟不上主角步伐的青梅竹馬角色。從不經意的瞬間,可以看出兩個人的關係跟以前不一樣了。

●不知道各位有沒有發現,看到裙子底下的內褲也是常見情節。內褲的細節描寫是關鍵所在。

你覺得我怎麼樣呢?

因為不是和主角住在一起,青梅竹馬登場的地方通常都是自家外面,尤其是學園裡,兩個人相關的情境比較多。只要仔細描繪制服,即可增加說服力。這

裡畫的是最基本的水手服,可以選擇大腿襪或泡泡襪,內褲也有不同的選擇。褲裙底下的女性部分,也許正是青梅竹馬最具魅力的情境。

7大夢想⑥ **偶像**

就理想女主角像具現化這個層面來說，偶像可說是最強的屬性，不過數量卻不多。原因是什麼呢？

●●● 遊戲中的偶像角色

在『GRAND LIBRA ACADEMY』中登場的偶像角色是梅莉娜。在學園裡也是人氣偶像學生，她的魅力在於誇張的身材曲線與少根筋的個性。

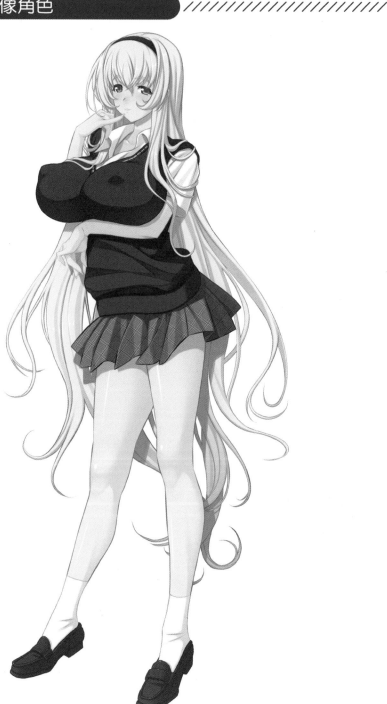

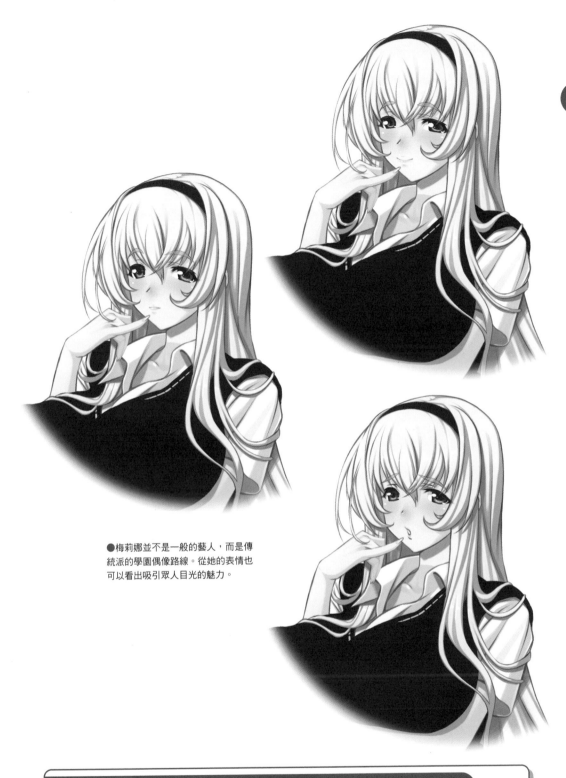

●梅莉娜並不是一般的藝人，而是傳統派的學園偶像路線。從她的表情也可以看出吸引眾人目光的魅力。

偶像的定義其實很困難

　　偶像在動畫與電玩中，再度受到關注。查字典可以查到「偶像、崇拜的存在」。過去的偶像是漫畫中一定會有的「學園偶像」型態，現實中卻很少見。另一方面，說到藝能界的偶像，這幾十

年來一直都是走「身旁的同學路線」，賣點在於備受崇拜的特別度。只要會唱歌就是偶像嗎？這是一個很難下定義的屬性。

PART
4
-⑥

電玩美少女的潮流

7大夢想⑥　偶像

提到偶像，其中一個魅力在於舞台
與畫面中的表面與背地裡的素顏，
兩者之間的落差。只在主角面前展
露的內心深處。

●將相同的基本設定畫成不同的寫真偶像（左）
與偶像歌手（右）。請注意比較肉感的寫真偶像
與強調纖瘦的偶像歌手的不同。

耀眼的魅力正是偶像

　　這陣子，在電玩與動畫世界中，偶像
角色明顯奪回以前的地位。有偶像歌手
也有寫真偶像各種不同的要素。雖然工
作上有重疊的部分，不過歌手與寫真偶
像的魅力重點還是不同。歌手要看歌唱

能力……雖然話是這麼說，不過光用影
像無法呈現，所以多半會強調可愛感。
另一方面，寫真偶像的魅力自然是她的
身材。

••• 偶像的畫法 02 （道具＆服裝）

////////////////////////

和偶像的秘密約會。為了不被別人發現，特地喬裝……，不過藝人的喬裝不知到為什麼都會展露原本的個性。

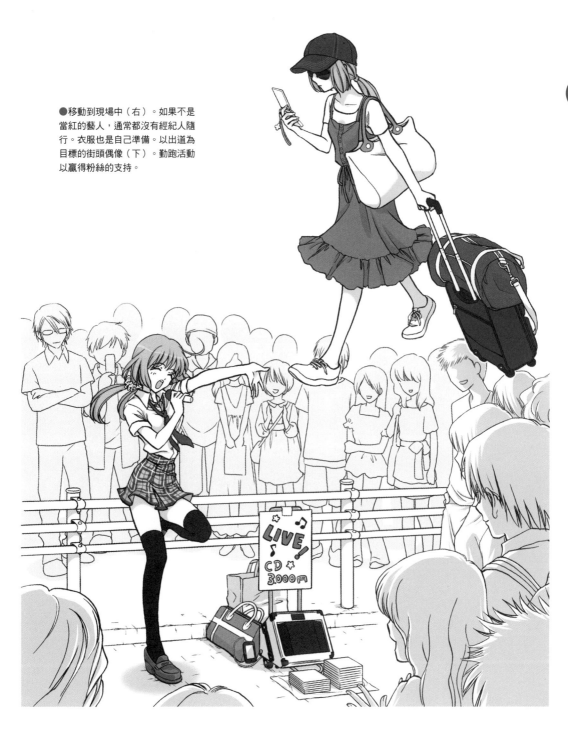

●移動到現場中（右）。如果不是
當紅的藝人，通常都沒有經紀人隨
行。衣服也是自己準備。以出道為
目標的街頭偶像（下）。勤跑活動
以贏得粉絲的支持。

舞台上看不到的偶像姿態

　　偶像可不是只有電視或雜誌上看到的
頂尖偶像。他們也有私生活，工作也是
全方位的。用心描繪媒體上看不到的
部分，即可以實際的方式呈現偶像這個
夢想。話雖如此，演藝圈一些黑暗的內
情只是醜聞。應該描繪她們畫面中看不
見的努力。「認真面對偶像工作」的情
境，更能讓偶像的魅力閃閃動人。

●●● 偶像的畫法03（狀況）

後台。當成功時的喜悅越大，表示站在舞台上的
沈重壓力也越強。後台的細緻描寫可以畫出偶像
角色的心情。

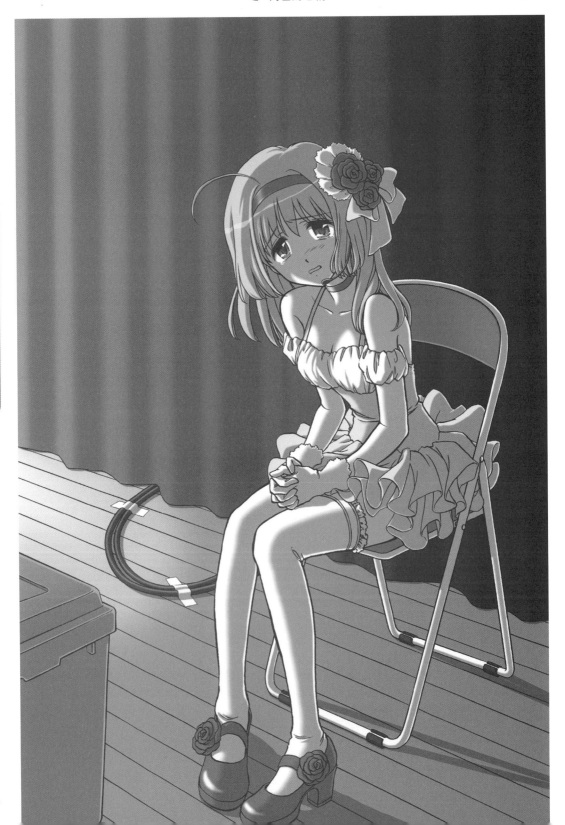

電玩美少女的潮流

7大夢想⑥ 偶像

●這個將腰往上挺的姿勢在業界稱為「雌豹姿勢」。試試看就知道，這是一個相當不自然的姿勢，不過也是一個展現寫真魅力，經年累月後誕生的「必殺技」。

●強調身體曲線的姿勢。一般寫真攝影時，通常會故意穿著小一號的泳裝，以展現肉體豐滿的感覺。此外，為了強調性感，會拆掉雙層的內裡，以達「一覽無遺」的效果。

偶像的工作！

　　不管是在舞台上還是畫面中，偶像的工作就是供人欣賞。特別是寫真偶像，甚至還有特別的課程。上面也說明過了，充分掌握相關的業界資訊，即可帶給偶像角色一定的寫實感。也因為是偶像，也許不太需要詳細描寫那些黑暗的內情。實際上，偶像在每個現場幾乎都很認真的工作呢。

PART **4**-7 ●●●●●●●●

●電玩美少女的潮流 ///////////////////////////////////

7大夢想⑦ **學姐、姊姊系**

在屬性之中，學姐與姊姊系會給人「希望可以保護我」的心情。這裡就來解開年長女性的秘密。

●●● 遊戲中的學姐、姊姊系角色 ///////////////

『花散峪山人考』中的學姐、姊姊系角色，瀨川京香。大大的胸部，厚厚的唇瓣，掌握年長角色重點的設計。

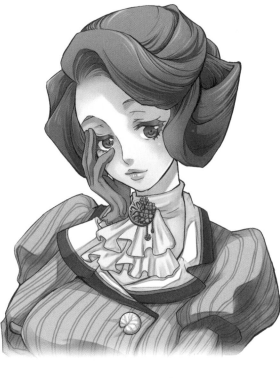

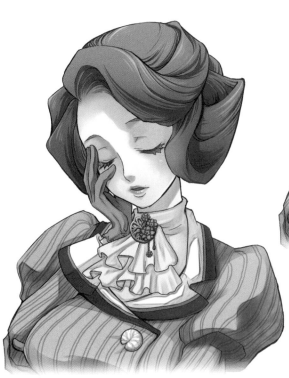

●『花散峪山人考』的舞台是稍早的日本，京香的設定卻是混血兒。不太像日本人的美貌相當迷人。

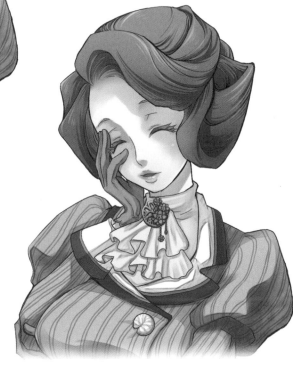

年長女主角是永遠的憧憬

　　其他的角色屬性，有一點是共通的，就是會讓主角湧起一股「想保護她」的心情。不過這個屬性的角色有一點不一樣。對年長者的憧憬、對女性的撒嬌、「想被保護」的夢想具現化後，就是學姐、姊姊系角色。這個夢想基本上與主

角的年齡無關，在美少女遊戲的世界中則會準備「母親」、「熟女」等等，因應所有年代的年長女主角。這裡要解說的是活躍在學園舞台的學姐、姊姊系年長角色。

●●● 學姐、姊姊系的畫法01（表情&風格）

姊姊系角色的臉。眼睛的位置在臉部偏高的位置，另一方面，通常是有點愛睏的半睜眼。這是一般年長者的畫法，因為不容易把眼睛畫小，也可以採取減少眼珠面積的方法。此外，將嘴唇畫得比較豐厚，可以嗅出她是性方面成熟的存在。

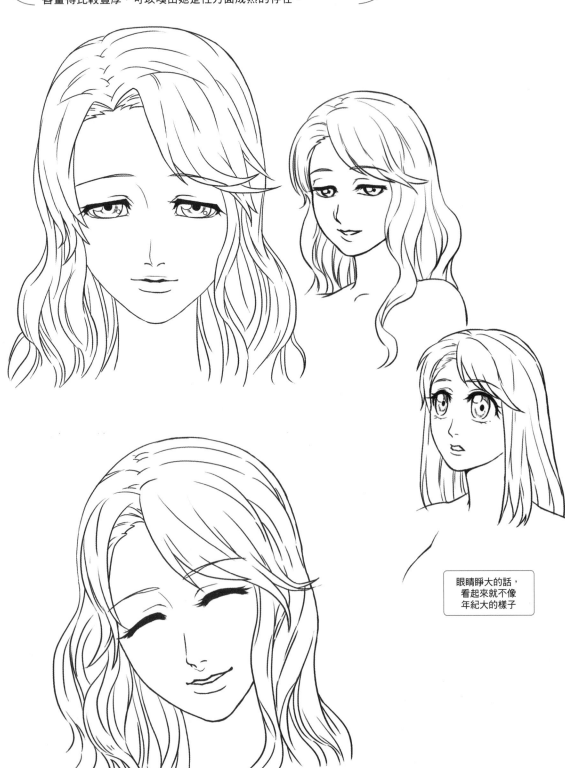

眼睛睜大的話，
看起來就不像
年紀大的樣子

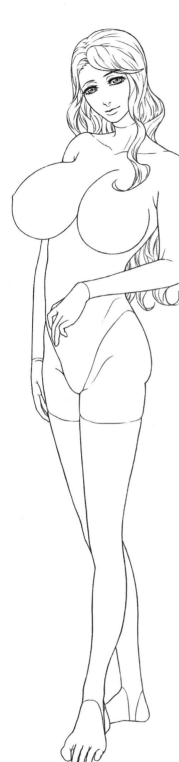

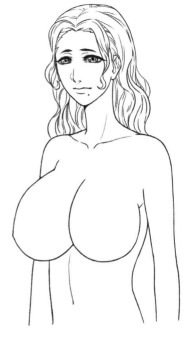

●極端的巨乳難免會輸給正常
的重力（上），不過這是夢想
的具現化，還是可以保持美好
的胸型（左）。寫實的巨乳也
可以利用內衣調整。

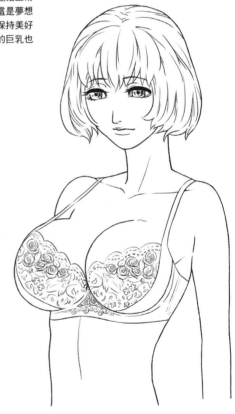

成熟，就是重點

　　由於年長的設定，姊姊系角色的特徵
是成熟的女性身體曲線。因此，與其他
的屬性相比，更強調成熟度。從豐滿
肉感的腰部到腿部的曲線。象徵女性的

胸部也會描繪得又大又寫實，突顯她的
特徵。現實中很少範例這樣大胸部的女
性，不過夢想世界的美少女遊戲中沒有
極限。

PART

4
-
⑦

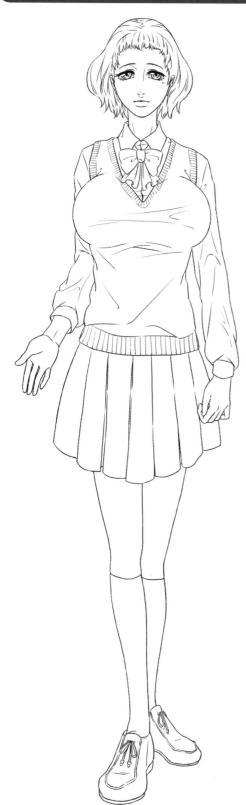
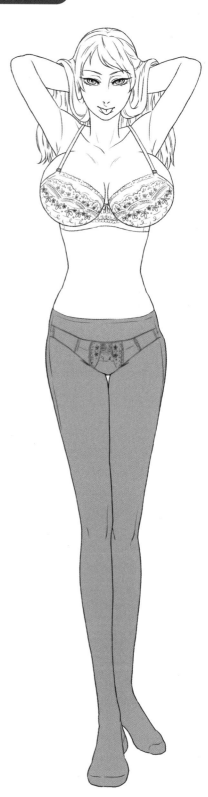

成熟的姊姊系角色，如果設定上是學姐的話，也會穿著制服。制服下方的內衣，則是比較成熟的蕾絲或絲襪。如果是大胸部的話，胸罩則畫全罩杯比較自然，這也是魅力所在。

真實的毛衣描繪

遊戲中的毛衣描繪

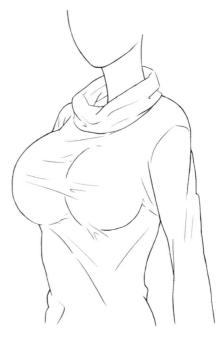

●穿毛衣的胸部描繪。現實中是左圖的樣子，不過胸部和腰線都被衣服遮住了。只畫出毛衣的質感，畫成貼合乳房的「乳袋」（右）就沒問題了。

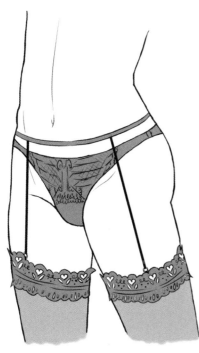

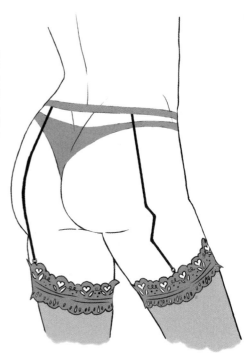

●性感內衣的代表即為絲襪＋吊襪帶＋丁字褲，這些都是從實用衍生的內衣。以前的絲襪伸縮性不如現在好，為了止滑才會發明吊襪帶，丁字褲則是為了不露出內衣的線條。

如何描繪胸部，才是問題所在

　　巨乳系角色的特徵自然是胸部。並不是畫得大就好了。對胸部的描繪也會因應作品世界中的真實程度而異。最明顯的就是「乳袋」的存在。為了強調胸部大小與形狀，許多作品都採用了「只有」胸部緊貼的衣物。現實中絕對不會這樣，反正是夢想具現化的角色，有需要的話，不用害怕大膽的採用吧。

PART

4

⑦

電玩美少女的潮流

● ⑦大夢想⑦ 學姐、姊姊系

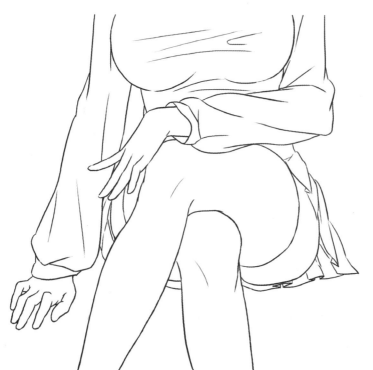

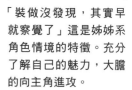

「裝做沒發現，其實早就察覺了」這是姊姊系角色情境的特徵。充分了解自己的魅力，大膽的向主角進攻。

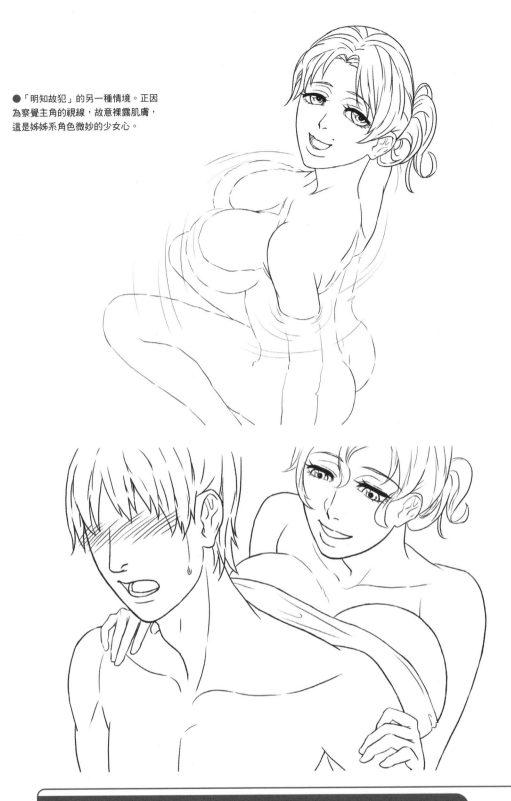

●「明知故犯」的另一種情境。正因為察覺主角的視線，故意裸露肌膚，這是姊姊系角色微妙的少女心。

積極性是不安的反動？

　　姊姊系角色除了身體之外，性方面也比主角成熟。深知自己的魅力，向主角進攻。和其他不會特地展現性魅力的屬性相比，性感的場面也帶著兩個人共犯關係的味道。姊姊系角色在性方面真的成熟嗎？其實說不定是保護脆弱內心的鎧甲。在這一方面，姊姊系角色有著傲嬌反動的另一面。內心深處其實想要受到保護。

有點『御宅』的小知識 ③

　　大型機台（遊樂場）用的射擊遊戲『鐵板陣（XEVIOUS）』，當時以美麗的插畫，以及獨特的影像畫面（遊戲性當然也很高）爆發高人氣，這個遊戲中還有關於舞台世界、登場角色（雖然是圓盤與戰車）的詳細設定。世界設定、角色設定的存在，後來串起對角色的愛與遊戲，大大改變了遊戲的歷史。

　　第二年，由同一個開發者推出的『迷宮塔（ドルアーガの塔）』中，更進一步的有了幻想風的世界觀，而且也出現騎士主角、巫女與女神等角色。儘管遊戲難度相當高，『迷宮塔』的知名度也不如『鐵板陣』，不過它的世界觀、角色及遊戲的高親和性，都給電玩迷以及遊戲製作者留下了深刻的印象。『迷宮塔』除了店頭POP與海報上畫的插圖之外，在畫面上勉強看起來像人，僅僅是由一團圓點構成的角色，掀起了一股玩家在進行遊戲時大量移入感情的現象。

　　在這個時期，人們還只能在依然高價的電腦上玩遊戲，不過個人電腦用的早期RPG也登場了。繼『鐵板陣』與『迷宮塔』之後，在個人電腦遊戲的世界中，角色開始頻繁登場（也有許多無趣的男性角色，不過這裡以美少女角色為中心）。

　　在早期的遊戲中，為單調的點點角色加上設定，角色就成立了。不久後，隨著電腦（遊戲機）性能的提昇，有著可愛外貌的美少女們也逐漸活躍了起來，不過本質都是出於對現實中沒有的存在移入感情。

PART5
美少女遊戲女主角的塑造方法

以兩個實際的遊戲作品為例，依序看看登場
女主角的製作過程。請注意在塑造角色的時
候，須意識到哪些部分。

PART 5-1

●美少女遊戲女主角的塑造方法 //////////////////////////////

遊戲女主角實例①

『GRAND LIBRA ACADEMY』

『GRAND LIBRA ACADEMY』是魔法少女活躍於SF世界的綜合幻想作品。來看看角色的塑造吧。

●●●『GRAND LIBRA ACADEMY』的角色塑造① ////////

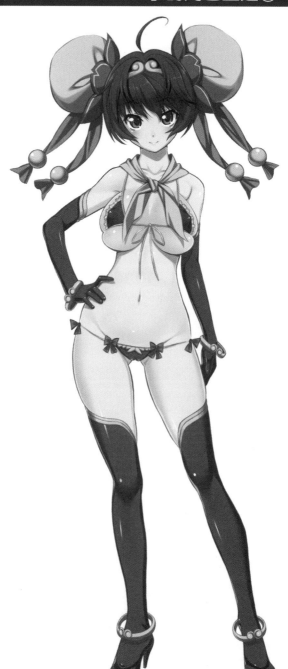

『GRAND LIBRA ACADEMY』的女主角之一明星，設定上來自中國。這裡要介紹的是發動魔法力量狀態下的服裝。雖然裸露度大幅增加了，還是用極少的布料面積完美的呈現角色性。

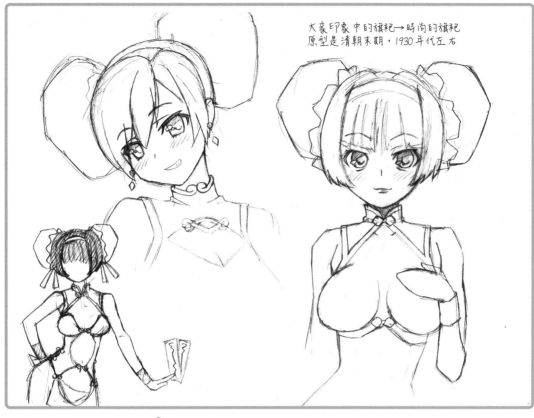

大家印象中的旗袍→時尚的旗袍
原型是清朝末期，1930年代左右

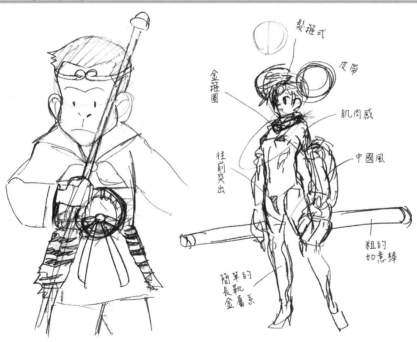

髮捲式
皮帶
金箍圈
肌肉感
往前突出
中國風
粗的
如意棒
簡單的
長靴
金屬系

●上圖是最後定案之前，檢討階段的草稿。請注意表情的差異。此外，下圖左是為了確認孫悟空的印象而畫的草稿。下圖右是導演的草稿原案。巨大的丸子頭從這個階段就已經存在了。

看到就可以聯想到背景的設計

『GRAND LIBRA ACADEMY』的設定，是少女們從世界各國來到這個學園。為了表現不同的國籍，費了不少心思，也就是遊戲玩家熟悉的「國籍」。

一定要選擇每個人都知道的「中國風」影像。明星則採用旗袍與孫悟空的形象。——用嘴巴說是很簡單，但在定稿之前也是反覆從錯誤中找答案。

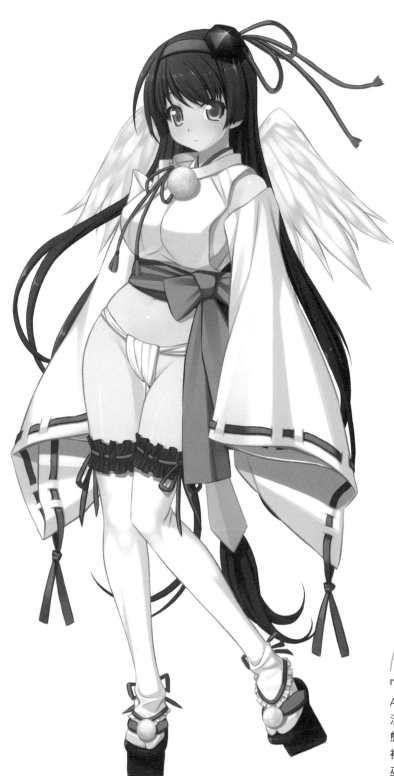

美少女遊戲女主角的塑造方法

● 遊戲女主角實例①『GRAND LIBRA ACADEMY』

『GRAND LIBRA ACADEMY』的女主角沙耶。發動魔法力量狀態下的服裝。從這樣的裸露度中，還可以看出巫女的裝扮真是厲害。

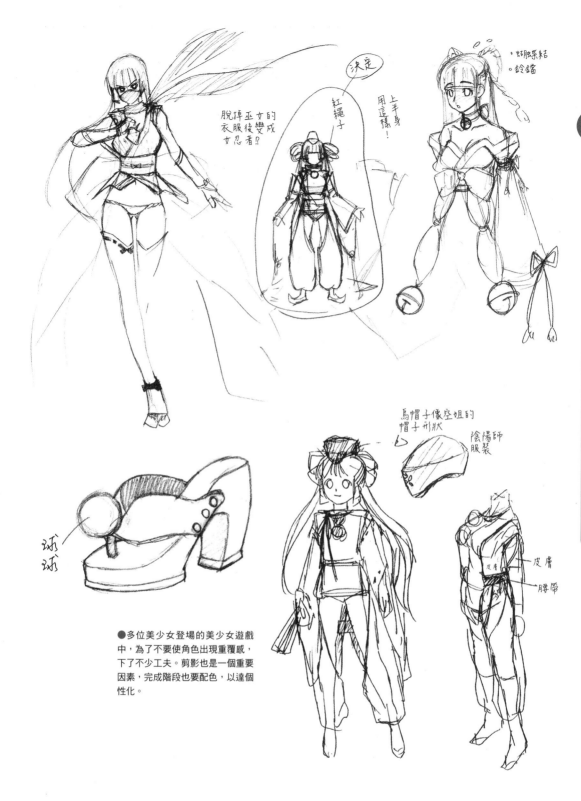

決定

脫掉巫女的
衣服後變成
女忍者!?

紅繩子

用這樣!
上半身

・蝴蝶結
・鈴鐺

烏帽子像座姐的
帽子形狀

陰陽師
服裝

訪訪

皮膚

皮膚
腰帶

●多位美少女登場的美少女遊戲
中，為了不要使角色出現重覆感，
下了不少工夫。剪影也是一個重要
因素，完成階段也要配色，以達個
性化。

兼具裸露感與清純

　　青梅竹馬角色的沙耶，是日本人女主
角，因此比其他角色更重視清純感。巫
女形象的服裝也是清純的要素之一，和
70頁的沙耶相比，這一邊的造型裸露

度非常誇張。由於兼具誇張感與清純的
要求，據說在角色設計時非常辛苦。途
中女忍者的造型也撐了一陣子，最後則
採用現在的設定。

●●●『GRAND LIBRA ACADEMY』的角色完成歷程 ///////

俄羅斯動物

亞洲黑熊
棕熊
虎頭海鵰
大山貓
金鵰
毛腿魚鴞
赤狐

熊
西伯利亞虎
長毛象？
遠東豹
花栗鼠

黃鼠狼
白鼬
獾
貉
梅花鹿
山豬
飛鼠
雪兔
東方白鸛
黑啄木鳥

馴鹿
愛奴語
別名角鹿
英語圈 render

分布
阿拉斯加、加拿大、瑞典
格陵蘭、挪威、芬蘭
俄羅斯

↓

северный олень
=
「北方的鹿」

駝鹿也可以嗎？
西伯利亞駝鹿

毛虎、馴鹿、駝鹿
北極熊、棕熊
狼

八咫烏 ≒ 大烏鴉
=
└八咫烏
　└大的意思
原本設定不是三隻腳

→3尺2吋 ≒ 1m
跟中國太陽的象徵
三隻腳的烏鴉有關

麝北極熊
棕熊
野牛

遠東豹
駝鹿

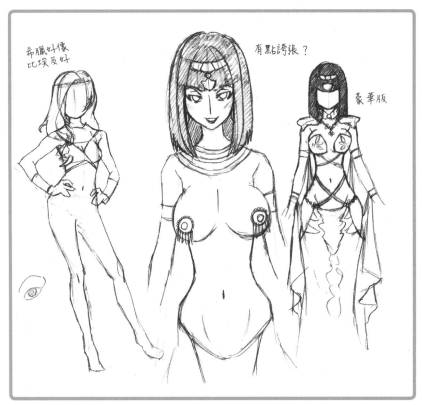

希臘好像比埃及好

有點誇張？

豪華版

●這裡舉出的是在決定設計之前，導演與角色設計師之間交流的草稿與各式備忘。重視美少女遊戲的特殊要求，以及導演的世界觀，列出各種想法，熱烈的討論。

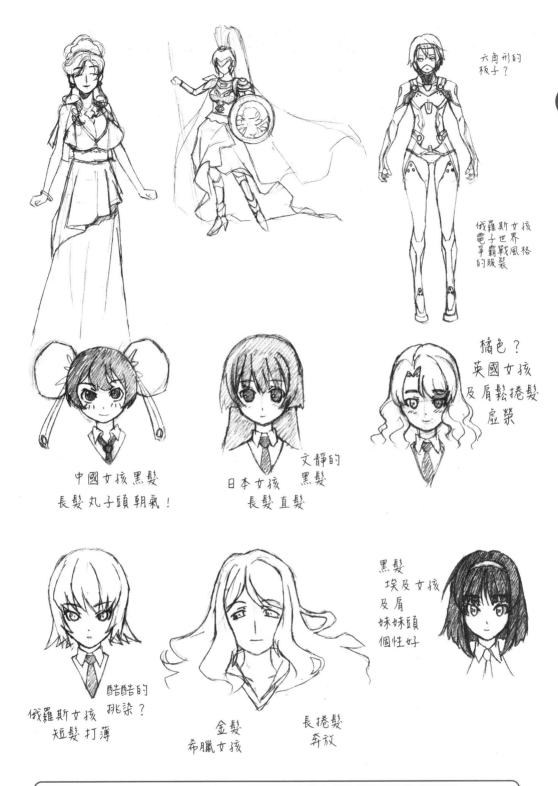

六角形的
板子？

俄羅斯女孩
電子世界
爭霸戰風格
的服裝

橘色？
英國女孩
及肩鬆捲髮
虛榮

中國女孩黑髮
長髮丸子頭朝氣！

文靜的
黑髮
日本女孩
長髮直髮

黑髮
埃及女孩
及肩
妹妹頭
個性好

酷酷的
挑染？
俄羅斯女孩
短髮打薄

金髮
希臘女孩

長捲髮
奔放

窮究美女少的意義

　　現在的美少女遊戲中，多名女主角同時登場似乎已經是常態了，因此，必須呈現每一位女主角不同的魅力。呈現自然要從角色設計時開始。配合之前介紹的屬性，採用符合遊戲世界觀的設計，經過多次綿密的討論。雖然說是美少女遊戲的角色，也正因為是美少女遊戲的角色，更需要精密的設計。

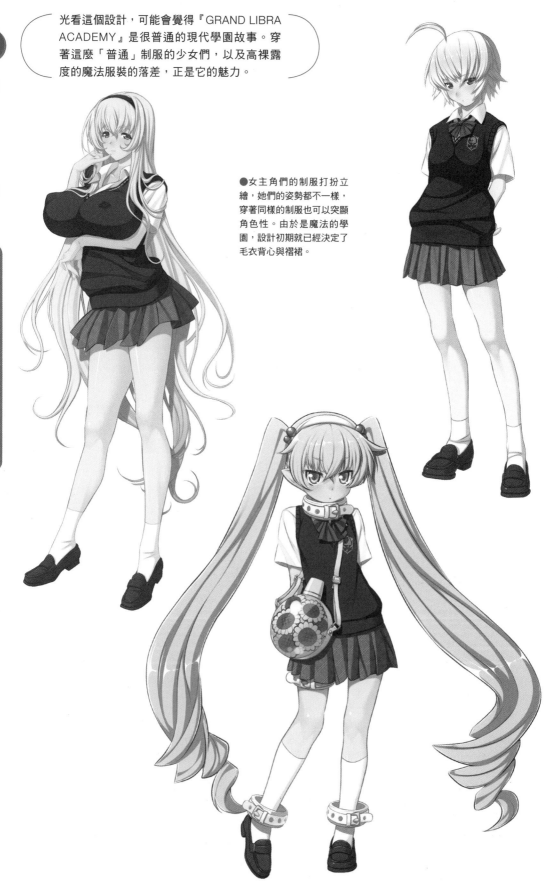

『GRAND LIBRA ACADEMY』的制服設計

光看這個設計,可能會覺得『GRAND LIBRA ACADEMY』是很普通的現代學園故事。穿著這麼「普通」制服的少女們,以及高裸露度的魔法服裝的落差,正是它的魅力。

●女主角們的制服打扮立繪,她們的姿勢都不一樣,穿著同樣的制服也可以突顯角色性。由於是魔法的學園,設計初期就已經決定了毛衣背心與褶裙。

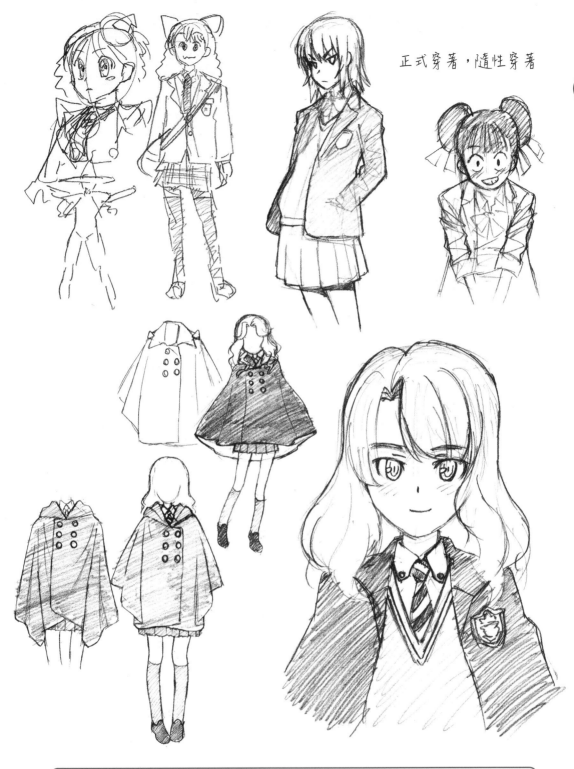

正式穿著，隨性穿著

「普通的設計」最難

　　本作的學園制服，故意設計成「普通」。這是為了表現與高裸露度的魔法服裝的落差，設計普通的制服其實不簡單。其中一點是美少女遊戲中，採用現實中未成年人穿著的服裝時，這一方面有比較嚴格的規定此外，畫面上會出現很多穿著同樣服裝的角色，如何畫出不同的感覺，也是困難的因素之一。

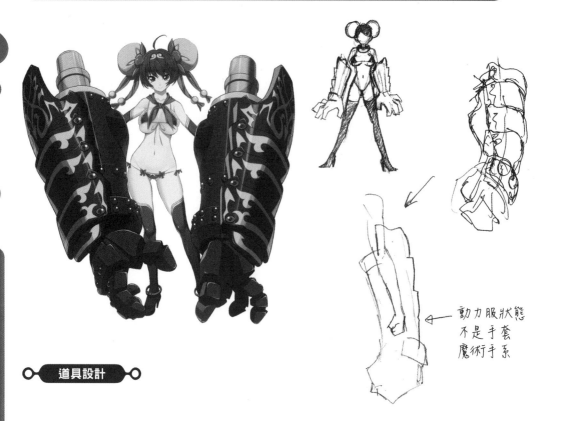

道具設計

動力服狀態
不是手套
魔術手系

<div style="writing-mode: vertical-rl">
美少女遊戲女主角的塑造方法

遊戲女主角實例①『GRAND LIBRA ACADEMY』
</div>

謝爾蓋　酷可　龍 三國志？

靖胧

阿巴頓

●女主角們使用的道具、使魔的設計圖。從冷硬的機械、變形角色中，可以看出設計師今中光太郎與h_1的能力。為了充分的表現角色，描繪周邊的事物也很重要。

瞬間就看懂，看久了也不會膩的設計

　　除了美少女之外，在整合作品世界時，描繪道具與配角也很重要。『GRAND LIBRA ACADEMY』是SF道具＋魔法少女的綜合幻想，用心的設計道具與女主角的使魔。遊戲追求的重點在於只要看一眼就能看出是什麼。還有，預想長時間顯示於畫面上，看不膩的設計。以兼容兩者為目標。

遊戲女主角實例②
『花散峪山人考』

『花散峪山人考』的舞台是從近代轉到現代的日本，是一個傳奇故事，介紹獨特的角色設計秘密。

●●●『花散峪山人考』的角色設計① ///////////////////

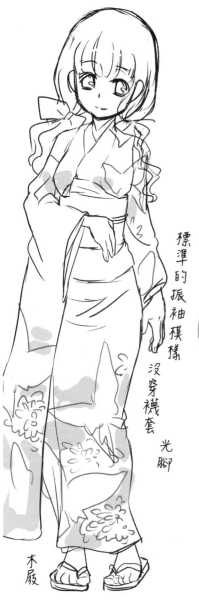

標準的振袖模樣

沒穿襪套 光腳

木屐

腰帶

乙女結

圖案用「葉子」、「菊花」之類的如何呢

幾乎都是黑眼珠沒有白眼珠

大波浪捲髮

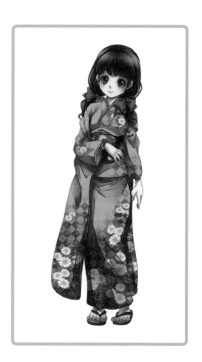

和服的女主角在美少女遊戲中算是比較少見的存在。由於現實生活中穿和服的機會也減少了，畫起來比其他類型困難。合成材質素材之後，即可重現和服的奢華感。

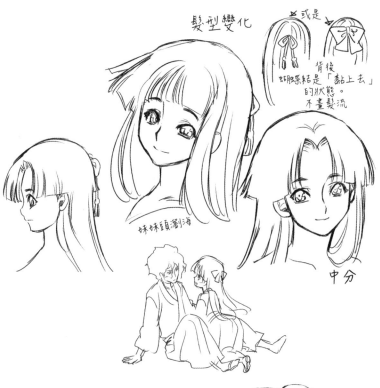

髮型變化

或是

背後
蝴蝶系結是「黏上去」
的狀態。
不畫髮流

中分

妹妹頭頭劉海

● 『花散峪山人考』設計
時畫的草稿。基於背景設
定風味的素描，決定角色
設計。

和服好像
比較適和…。

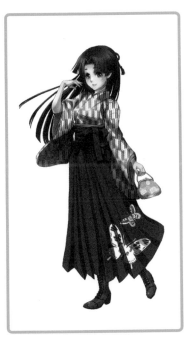

胸針

箭紋
圖案

綁帶靴

和服的重點是構造與圖案

與西服相比，和服的構成本身應該比較單純。儘管如此，畫和服卻很困難。由於服裝本身的形狀與穿著的人的形狀並不一致，想要畫出自由變化的布料動感，必須認識和服的構造。還要注意圖案。如果能畫出符合角色設定，暗示角色本質的圖案，即可讓設計更具厚度。

●●● 『花散峅山人考』的角色設計②

女學者

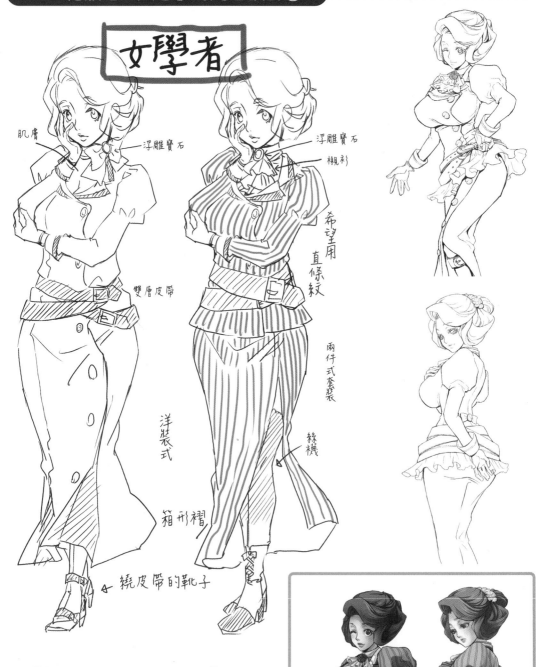

肌膚

浮雕寶石

浮雕寶石

襯衫

雙層皮帶

希望用直條紋

兩件式套裝

洋裝式

絲襪

箱形褶

繞皮帶的靴子

美少女遊戲女主角的塑造方法

遊戲女主角實例② 『花散峅山人考』

『花散峅山人考』的女主角之一
——瀨川京香。在作品中，除了
臉部表情變化之外，姿勢也有變
化，對應故事的各種情節。

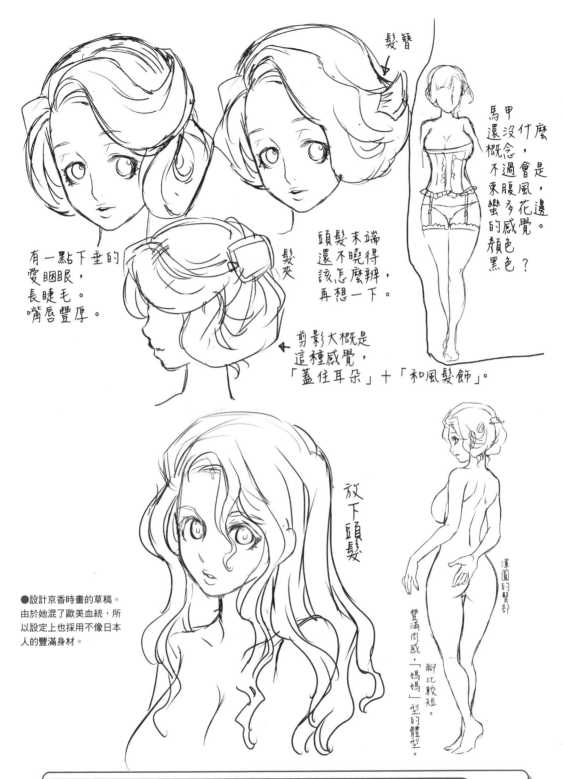

髮簪

有一點下垂的
愛睏眼，
長睫毛。
嘴唇豐厚。

髮夾

頭髮末端
還不曉得
該怎麼辦，
再想一下。

剪影大概是
這種感覺，
「蓋住耳朵」＋「和風髮飾」。

甲還沒有什麼概念，會風花感覺。馬束蠻過腹多感色的顏色黑色？是哪邊

放下頭髮

●設計京香時畫的草稿。
由於她混了歐美血統，所
以設定上也採用不像日本
人的豐滿身材。

渾圓的臀部

豐滿肉感，「媽媽」型的體型

腳比較短。

描繪時代感服裝

　　瀨川京香設定成外國人的混血兒，身
上穿的是當時比較少見的裙子。戴手套
也是歐洲中流階級以上的女性的習慣。
將角色設計成大正、昭和早期先進女性
的印象。這種時代的打扮，必須仔細調

查，不然很容易畫成現代風，這個部分
比較困難。瀨川京香的剪影呈現當時的
氣氛，大膽的雙層皮帶成了設計時的點
綴。

有點『御宅』的小知識 ④

在日本大熱賣的電腦遊戲則是『伊蘇Ⅱ（イースⅡ）』（1988年），當時開頭有一段像動畫般的影像，女主角的影像大概就只有這樣而已，在遊戲裡依然是小點點角色的動作遊戲（因為有經驗值的概念與蒐集道具，所以稱為動作RPG），每個玩家心裡想的都是片頭影像的女主角，熱衷於這個遊戲的世界與故事。

從這一點看來，遊戲的角色只要能賦予人們想像的空間，不一定需要接近現實的精密資訊，或是寫實的影像。讓我們舉以寫實影像（也就是偶像明星的寫實影片）為主要插圖的遊戲來佐證吧。這類遊戲的資訊量比圖畫（也就是點點）虛構的角色還多，登場偶像應該深具魅力才對，不過過去發行的遊戲卻沒有暢銷。

美少女遊戲的角色是玩家理想的具現化，只要能夠滿足夢想就夠了，早期遊戲的女主角通常是巫女、公主、魔法師或女戰士，大多都是脫離現實的設定，說不定這是由夢想的邊緣部分開始構成形態。

當遊戲逐漸普及時，玩家的理想、夢想也逐漸往日常生活發展。以現實學園為舞台的遊戲們登場了。這股潮流源於電腦的美少女遊戲，將舞台放在更貼近現實的日常之中，女主角則是現實中絕對不可能存在的理想美少女群。從這個時間點開始，想要用公主或戰士等等社會的位置來分類女主角們的特徵已經很困難了，改採賦予角色的個性、內在的特徵，也就是「屬性」的深度化、細分化。

PART6
美少女遊戲女主角的描繪方法

以描繪女性時最重要的胸部表現為中心，解說適合遊戲的畫法重點。除了屬性以外的部分也可以描繪不同的女主角個性。

PART 6-1

●美少女遊戲女主角的描繪方法

萌系胸部的畫法

從大胸部到小胸部，美少女遊戲角色的最大魅力，在於渾圓的胸部。這個部分將解說各種胸部的畫法。

●●● 胸部：基本重點

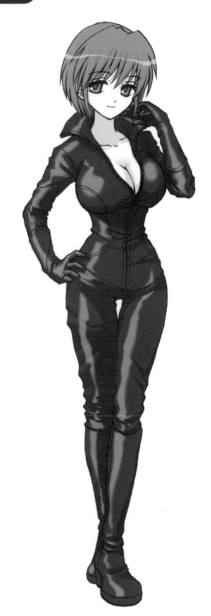

胸部比較小的角色（左）與巨乳角色（右）。同一張臉的角色，因為胸部的大小不同，看起來像是不一樣的角色。不同胸部的畫法有什麼秘訣或重點嗎？

●大胸部（左）、小胸部（右）。
大胸部的角色背比較挺，一部分是
因為比較自豪，另一部分則是胸部
看起來比較漂亮。

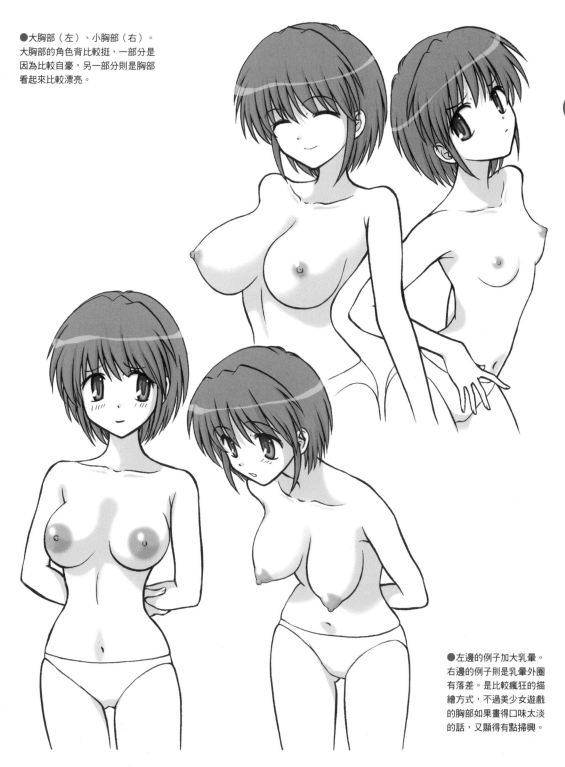

●左邊的例子加大乳暈。
右邊的例子則是乳暈外圈
有落差。是比較瘋狂的描
繪方式，不過美少女遊戲
的胸部如果畫得口味太淡
的話，又顯得有點掃興。

大小豐微，都有它的魅力

　　雖然都是胸部，不過卻有各種不同的
形狀大小。看上面的插圖就知道，胸部
的大小、形狀完全不同，不會有一模
一樣的胸部。在美少女遊戲的角色中，
胸部的魅力跟屬性相同，都能拆解成幾
個要素，將它記號化。只要掌握這些要
素，應該可以畫出各種不同的胸部。
本書將構成胸部的要素分為「大小」、
「形狀」、「乳頭（乳暈）」等三點進行
解說。

●●● 胸部：大小的變化 //////////////////////

左起分別為巨乳、正常尺寸、還有微乳等尺寸的胸部。不過這是美少女遊戲中的分類，在現實生活中，正常尺寸就可以算是巨乳的領域了。誇大現實以強化玩家的夢想。

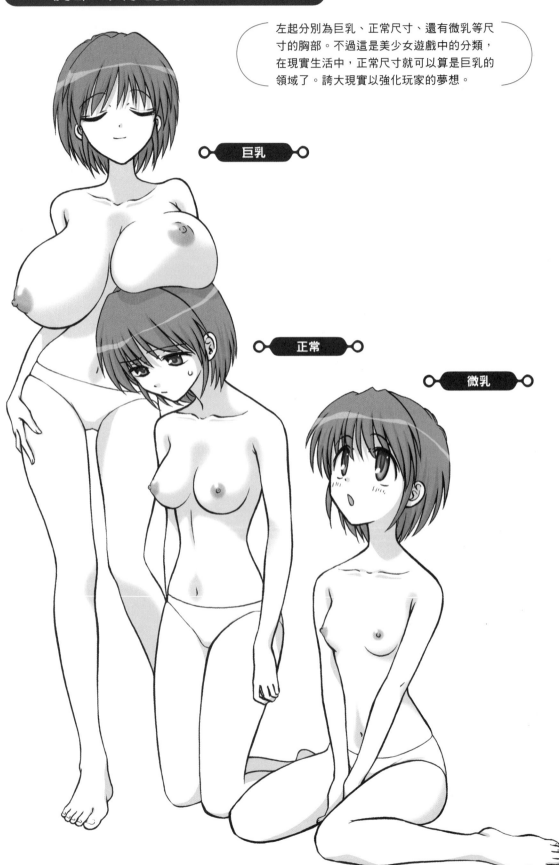

巨乳

正常

微乳

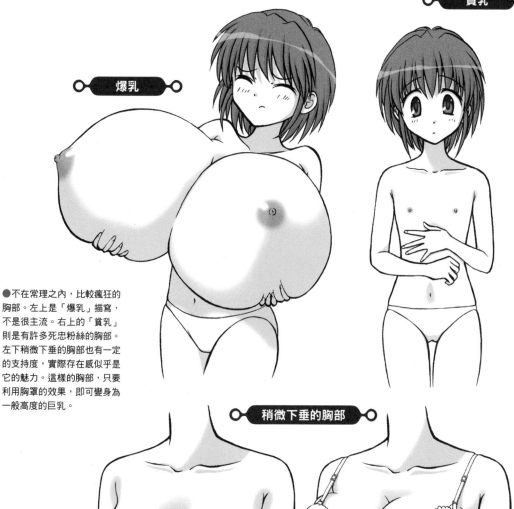

貧乳

爆乳

稍微下垂的胸部

●不在常理之內，比較瘋狂的
胸部。左上是「爆乳」描寫，
不是很主流。右上的「貧乳」
則是有許多死忠粉絲的胸部。
左下稍微下垂的胸部也有一定
的支持度，實際存在感似乎是
它的魅力。這樣的胸部，只要
利用胸罩的效果，即可變身為
一般高度的巨乳。

用大小畫出不同的角色

　　胸部的大小，是畫出美少女遊戲角
色不同的特徵時，最容易了解的方法
之一。本書介紹的『GRAND LIBRA
ACADEMY』、『花散峪山人考』中登
場的角色，胸部大小都不盡相同。用
大小來區分，最方便的一點就是穿著衣

服也可以畫出不同的表現。舉例來說，
以學園為舞台時，即使是相同的制服
設計，除了基本的「巨乳」、「正常」、
「微乳」，還可以加上「爆乳」、「貧乳」
等等各種大小的胸部。

●●● 胸部：各種不同的形狀 //////////////////////////////

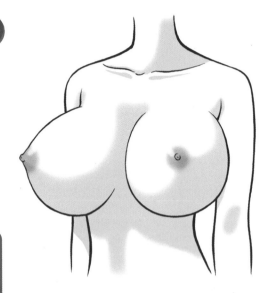

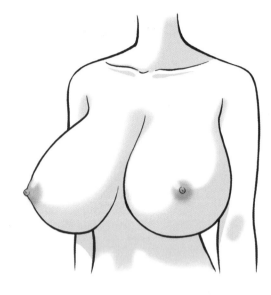

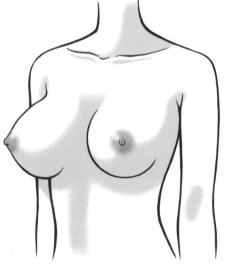

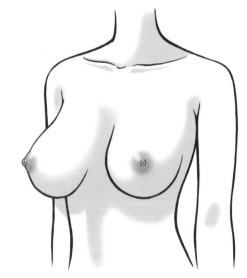

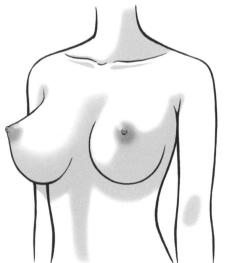

上排左起為巨乳，渾圓的碗形。
巨乳下垂型（上右）。正常尺寸
的碗形（中排左）。正常尺寸的
下垂型（中排右）。還有正常尺
寸的下垂與上挺型（下排左）。

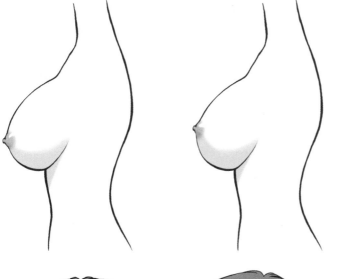
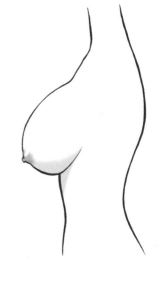

●上圖為乳頭的三種位置。左起為中央（往前）、往上、往下。雖然大小相同，看起來則是完全不同的乳房。下排是套用在巨乳上的範例。變化形狀之後，即可用胸部強化角色的個性。

同樣的大小，不同的形狀也會衍生個性

　　儘管胸部的大小相同，利用形狀便可以畫出不同的角色。最容易理解的應該是「下垂」與「乳頭高度」。雖然要視作品的風格而異，強調夢想的時候，如果想讓角色看起來年輕一點，則是不下垂，乳頭的位置也要畫得高一點。寫實的作風，或是畫年長的角色時，基本上胸部比較下垂，乳頭的位置也會比較低。並不是你自己的喜好問題，而是在描繪時如何展現個性。

● ● ● 胸部：乳頭與乳暈 //////////////////////////

乳頭與乳暈的變化。A與B比較常見，C、D、E則是比較瘋狂的描繪方式。倒也不是偏離現實，只是把實際的胸部畫得比較誇張。誇張的逼真感也有一種性感的魅力。

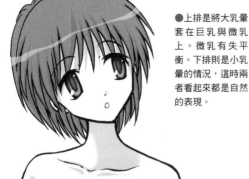

●上排是將大乳暈
套在巨乳與微乳
上。微乳有失平
衡。下排則是小乳
暈的情況，這時兩
者看起來都是自然
的表現。

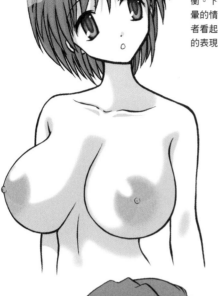

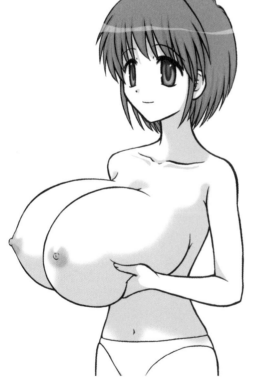

三要素的平衡打造魅力

　　乳暈的描繪也是美少女遊戲的重要因素，負責性感的魅力。利用乳頭與乳暈的描繪，可以分別畫出不同的魅力，想要涉足幻想領域呢？還是展現逼真的魅力呢？如果採用逼真感（左頁C～E）

則需要平衡。選用錯誤的組合時，將會超越魅力，成了滑稽的變形。請配合畫風，調整大小、形狀、乳頭這三個要素吧。

萌系液體的畫法

美少女遊戲中不可或缺的液體表現。姑且不說是什麼液體了，總之液體很重要。介紹沒有一定形狀的液體描繪法。

●●● 液體：基本的畫法 ///////////////////////////////

用手掬起「液體」的場景。以右頁的原則繪製而成。如果球體的比例較高，看起來會是比較稀的液體，銜接球體與球體的線狀部分比較多的話，看起來則是黏性比較強的液體。

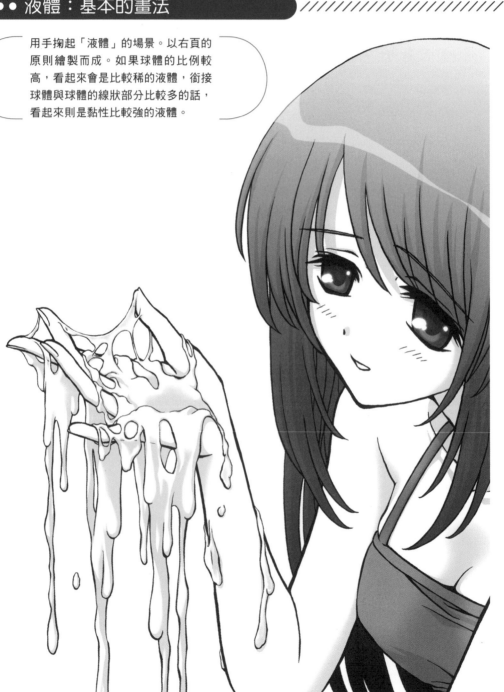

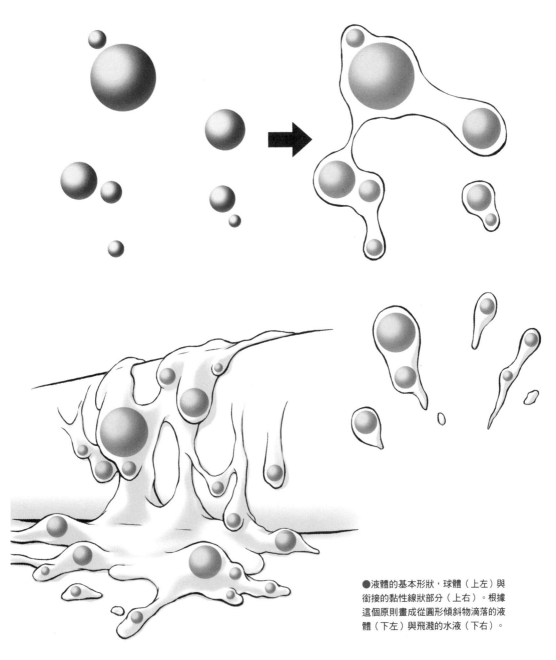

●液體的基本形狀，球體（上左）與
銜接的黏性線狀部分（上右）。根據
這個原則畫成從圓形傾斜物滴落的液
體（下左）與飛濺的水液（下右）。

將水變成圓形吧

　　不管是自來水這類比較稀的液體，還
是黏性強的液體，液體都沒有固定的形
狀，想要照實物描繪也很困難。其實
只要理解液體的特性，就能掌握畫得漂
亮的方法。用超高速度攝影時，可以發

現乍看之下不定型的水，是由球體與銜
接的黏性線狀部分構成的。在表面張力
的作用下，液體總是呈圓形。黏性越強
時，球體則越大，以維持一定的形狀。

適合電玩的皺褶表現

人類的身體與服裝形成的皺褶。雖然太假會讓人卻步，太寫實也沒有比較好。然而秘訣是什麼呢？

●●● 皺褶：身體皺褶的重點 ///////////////////////////////

用人的身體來看看容易形成皺褶的重點部位吧。腹部一帶的皺褶可以增加肉感的魅力，必須注意過度的皺褶看起來只會像個胖子。

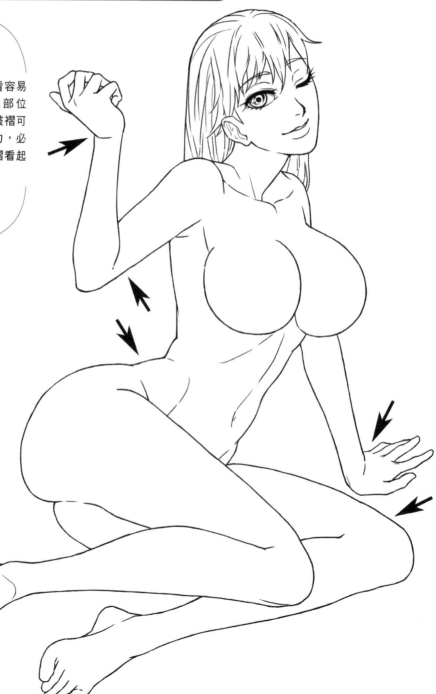

●和左頁不同的姿勢，請看腹部的
皺褶的方式。即使很瘦也會出現這
樣的皺褶，為了不致於顯胖，有些
寫真女星的照片會修掉這些皺褶。
圖畫則可以反過來畫上去，以表現
肉感。

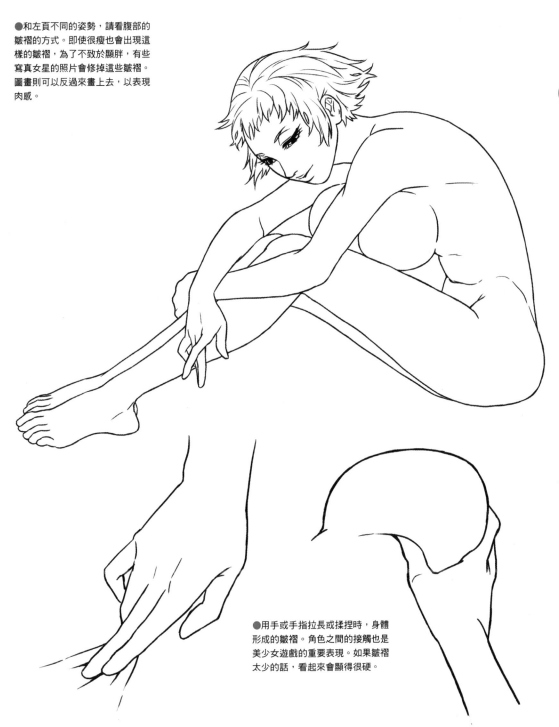

●用手或手指拉長或揉捏時，身體
形成的皺褶。角色之間的接觸也是
美少女遊戲的重要表現。如果皺褶
太少的話，看起來會顯得很硬。

利用皺褶的模樣表現柔軟度

　　美少女遊戲角色的魅力，可不只是可
愛的外表。同時也具備「想摸摸看」的
肉體魅力。想要賦予畫在平面上的美
少女肉感的武器時，皺褶是其中的一種
方式。也許有人覺得畫上皺褶看起來的
年紀會比較大，但只要在明確的地方，
不要過度的皺褶可以表現「柔軟的感
覺」。為了顯得年輕，畫出沒有皺褶的
身體，反而會給人娃娃或是機器人似的
硬質印象。

●●● 皺褶：衣服皺褶的重點 ////////////////////

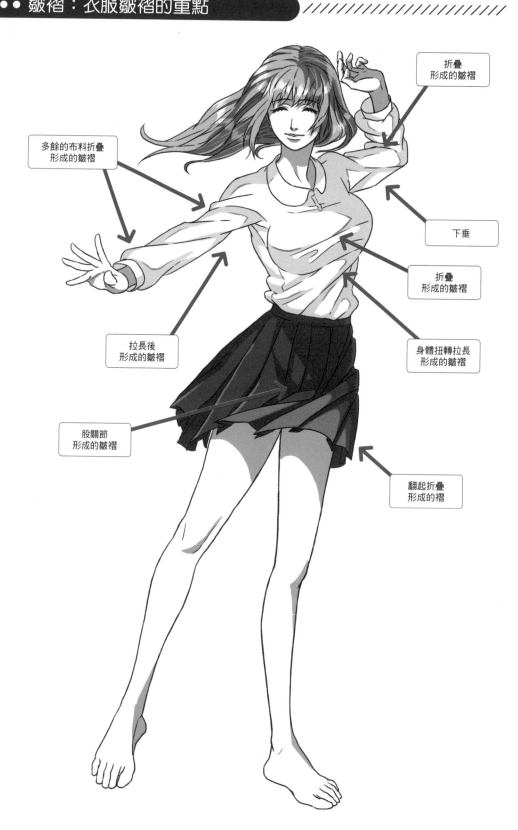

折疊
形成的皺褶

下垂

折疊
形成的皺褶

身體扭轉拉長
形成的皺褶

翻起折疊
形成的褶

股關節
形成的皺褶

拉長後
形成的皺褶

多餘的布料折疊
形成的皺褶

皺褶形成的方式會因衣服的形狀與布料而異，不過形成的地方與原則是相同的。請注意「折疊形成的皺褶」與「拉長後形成的皺褶」的差別。關於胸部可以參考91頁解說的「乳袋」表現。

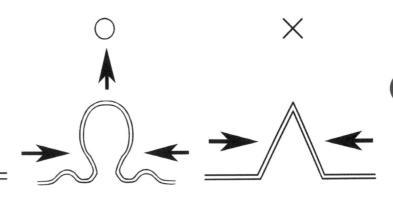

●上面是布形成皺褶的方式。中央的皺褶最大，兩邊的凹陷也會形成小的皺褶，請注意施力方式。

●用八角形了解皺褶留下陰影的方式。亮度將會以接近光源為1另一邊為5逐漸變化。當多個皺褶重疊時，也可以用相同的方式判斷陰影。

服裝皺褶的原則

　　布料形成的皺褶，大致上可以分為「折疊形成的皺褶」與「拉長後形成的皺褶」。關節處屬於前者，鼓起的胸部等等則屬於後者，如果不是褶襉這類已經有折痕的皺褶，擠壓多餘的布料時會折彎。再打上光線的話，服裝則會出現陰影，陰影的模樣也有原則。這裡為了方便理解，使用八角形介紹法。

有點 『御宅』 的 小知識 ⑤

　　將研究角色的內在方法命名為「屬性」之後，印象比「公主」或「戰士」這類的詞彙更強烈，讓印象更為明確。

　　以制作方面來說，「這個角色是傲嬌」可以將角色表現套用在一個模式，同時玩家也可以事先要求「對傲嬌角色期待的情境與劇情」，屬性終於演變成明確代表角色的框架，具有符號的機能。本書解說的即為從迴響中誕生的屬性。

　　角色衍生出屬性，屬性又孕育出新的角色。制作美少女遊戲時，原本來自劇本或插畫家筆下的屬性，現在可以說是根據屬性執筆、描繪了。

　　屬性來自人們將感情移入圓點角色的想像力，說不定也可以稱之為「故事的預感」。

　　也就是說，只要看屬性就能聯想到角色的故事、劇情、情境……就是這樣的狀態。

　　而「故事的預感」不只用在遊戲中，也廣泛的影響到媒體。每一季都看不完的動畫中，玩家們從官網的少量資訊與畫面中，盡情想像「一定是這種內容」，將作品中未發生的場面畫成插圖或小說公開在網路上，「這是真正的『＊＊＊』」，都是很常見的情況。這些行為稱為「二次創作」，雖然從以前就存在了，隨著屬性的發生與網路的發達，加速了它發展的速度。

PART 7
事件圖的描繪方法

解說卷頭事件圖的製作過程。並參考原創範例，
公開美少女遊戲的構圖重點。

PART 7-1

●事件圖的描繪方法

事件圖 製作①

美少女遊戲的事件圖是怎麼畫出來的呢？以『花散峪山人考』為例，詳細介紹。

●●● 第6頁的事件圖製作

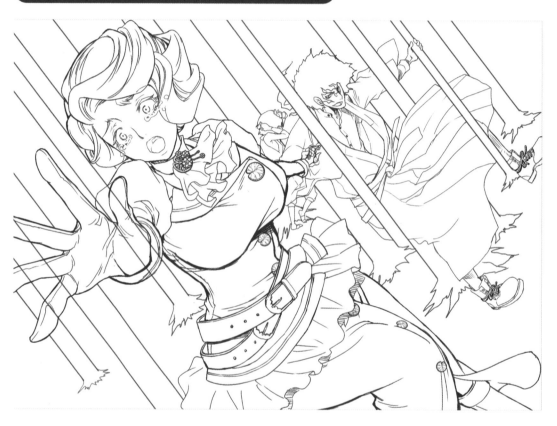

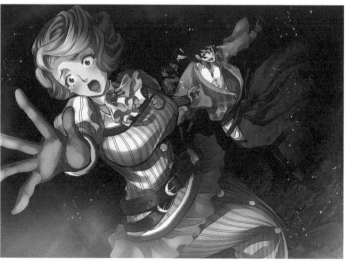

●第6頁刊載的事件圖（左）與線稿（上）。線稿由幾個不同的圖層構成，刊載影像則是合併後的影像。

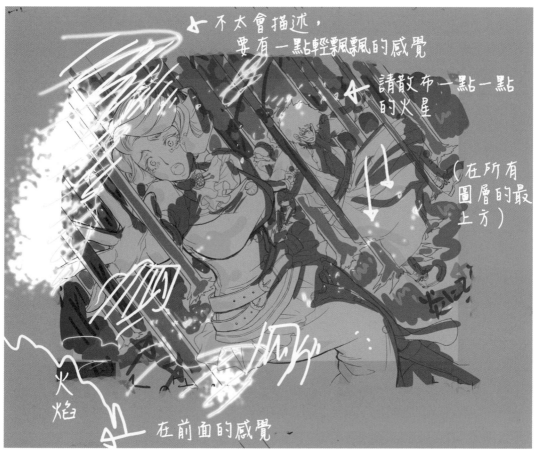

不太會描述，
要有一點輕飄飄的感覺

請散布一點一點
的火星

（在所有
圖層的最
上方）

火焰

在前面的感覺

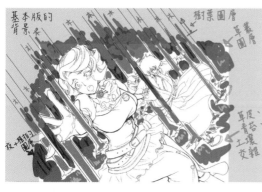

基本版的
背景

樹葉圖層

草叢圖
層

草度、
青苔、
土壤
變雜

夜＋植物
圖層

●色彩指示。負責原畫的醉花寫著詳細的指示，包含陰影、不同區塊
與塗法的感覺。為了方便負責上色的人員理解，寫在不同的圖層上。

美少女遊戲精華──事件圖

　　在美少女遊戲中，收錄的事件圖張數
是銷售時的重要因素。事件圖不只是炒
熱故事的插畫，也是玩家可以透過遊戲
取得的「驚喜」。既然是寶物，本身一

定要具有迷人的魅力。為了增加魅力，
原畫家費了不少心思。從線稿與手寫的
上色指示中，可以看出端倪。

●●● 利用變化圖層營造情節 ///////////////////

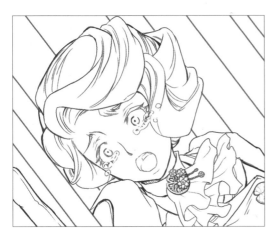 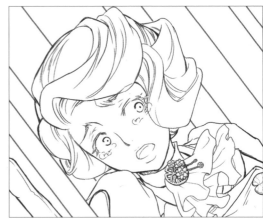

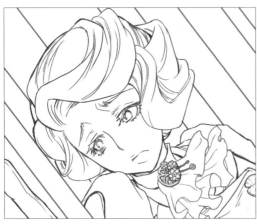 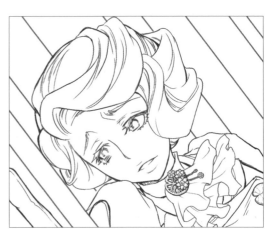

瀨川京香的表情變化（上）。隨著情
節發展，準備了不少表情。還有其他
變化的圖層（右頁）。像是京香的頭
髮散開來的變化，主角表情的變化，
有如錯覺圖般的森林樹木變化等等。

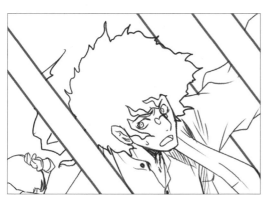
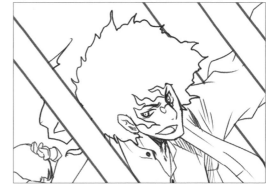

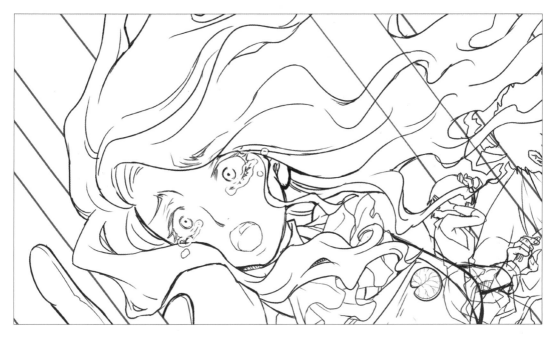

變化圖層的創意

　　美少女遊戲的一張事件圖裡，有許多的「變化圖層」，用來表現故事中的時間經過與各種變化。美少女遊戲畢竟不像漫畫或動畫，不可能逐一描繪所有的場景變化，而是利用一張圖與訊息文字的組合來表現故事，所以玩家看每張圖的時間相對比較長，因此必須準備細緻的圖畫。

PART 7-②

●事件圖的描繪方法

一事件圖 製作②

接下來還是『花散峪山人考』，山東鈴子登場的事件圖。請欣賞醉花迷人的原畫。

●●● 第8頁的事件圖製作

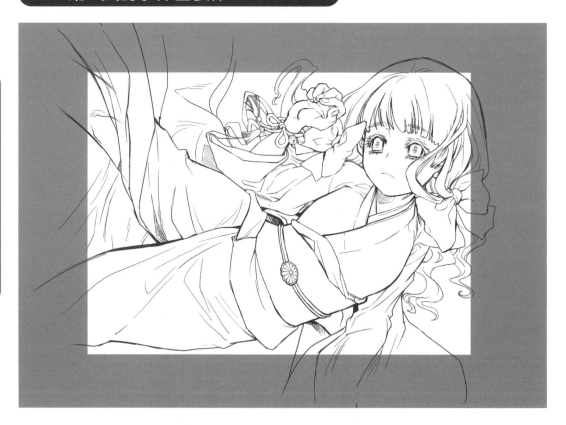

●山東鈴子登場的事件圖線稿（上）與完成圖（左）。和服用另一個圖層描繪。至於是什麼樣的事件呢？請到遊戲中找答案吧。

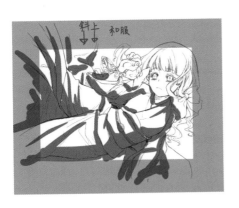
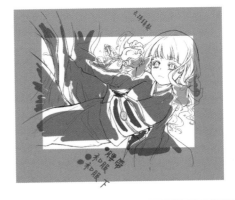

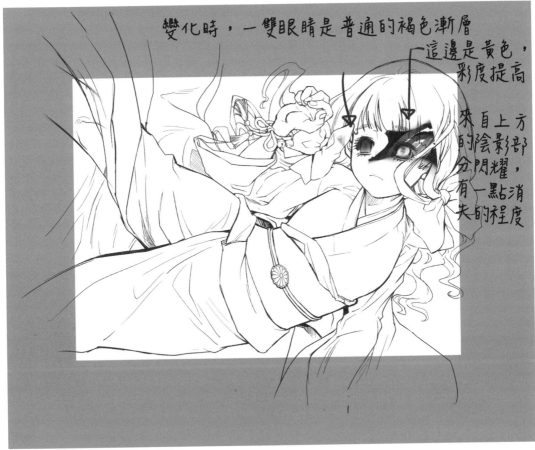

變化時，一雙眼睛是普通的褐色漸層

這邊是黃色，彩度提高

來自上方的陰影部分閃光耀，有一點消失的程度

●原畫，醉花的上色指示。陰影大小、方向、和服各部分的上色，
還有與鈴子相關的特殊事件上色指示。

動畫賽璐璐與美少女遊戲

變化圖層這個手法的創始應該是賽璐璐動畫。在繪畫風格的背景上，放上畫著角色的透明圖層，只有角色移動。這種方法大量減少製作動畫時的勞力，而日本動畫則將這個方式發展到極致。增加分割的部分，像是只有嘴巴，或是只有眼睛等等，以最小的勞力達成豐富的表現。

●●● 利用變化圖層營造情節

事件圖的描繪方法

● 事件圖　製作②

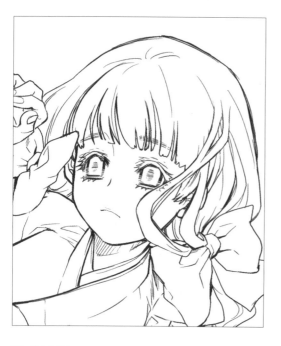

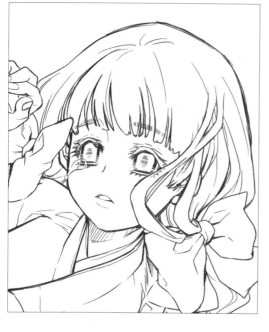

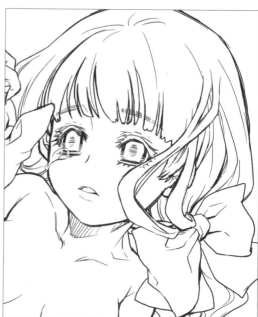

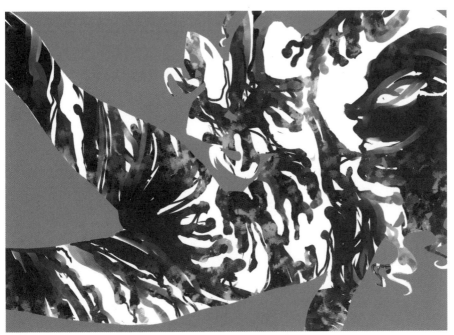

●鈴子事件圖的變化圖層。左頁是表情變化，其
中右下是移除和服圖層的狀態。上方是被奇怪影
子攻擊的鈴子。影子的圖層有幾個階段，可以感
受到她在故事中的命運。右為只取出和服圖層。

玩味更衣樂趣的事件場面

　　準備變化圖層時，對於角色的原畫，可以準備好幾種服裝。隨著故事發展改變服裝，即可將角色從一衣到底的狀態中拯救出來，也可以配合玩家脫衣服，給玩家帶來有如情侶般親密感的效果。「玩家實際行動的感覺」是動畫沒有的魅力，也是遊戲才有的特徵。

事件圖實例（A）

●事件圖的描繪方法

美少女遊戲中的事件圖，必須在螢幕上固定的尺寸中發揮機能。訣竅是什麼呢？

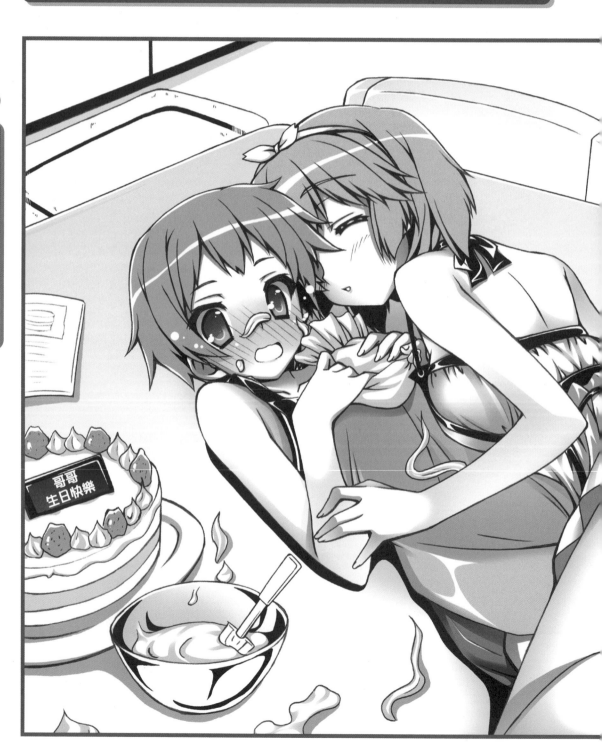

哥哥
生日快樂

●●● 多名角色的插圖範例

////////////////////////

事件圖通常跟動畫不一樣，不會動也沒有比較大的變化。雖然有小「變化」，但基本上畫面一開始就要出現全部所需的要素。因此可以用獨特的構圖描繪。

●想像實際的事件圖畫成的插圖。概念是兩個角色相親相愛的情境。目標是儘量將兩個人的全身放入畫面中。挑戰困難的要求。

●●● 製作範例Ａ

////////////////////

參考草稿1

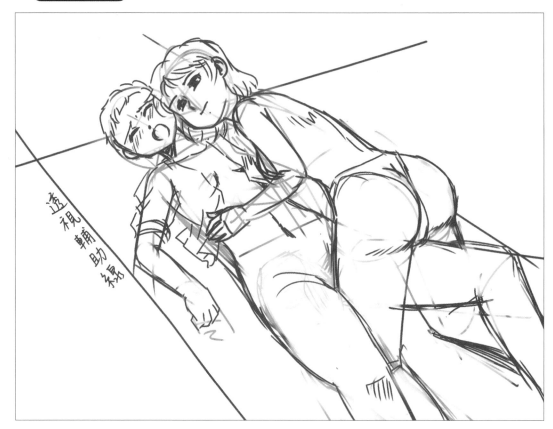

透視輔助線

先製作下列指示書，再畫出這個圖。

"○慶生「哥哥，讓我們幫你慶生吧」
「啊，不要……嗯、唔……」的感覺，
兩個妹妹送給哥哥特別的生日禮物。"

指示書上還貼了兩張草稿（上與右頁）。
光用文字敘述兩個人的姿勢相當困難，
所以畫了草稿，有時候也會提供偶像寫
真做為參考，用來說明。

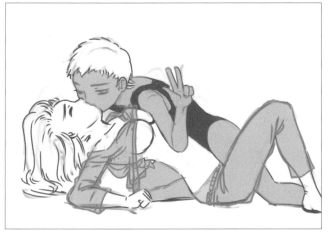

參考草稿2

●為了確認兩個人的姿勢，從不同角度看的草稿。雖然可以用可動人偶，不過畫成圖之後身體的平衡也會改變，還有重心的部分，還是畫成圖比較容易理解。

素描

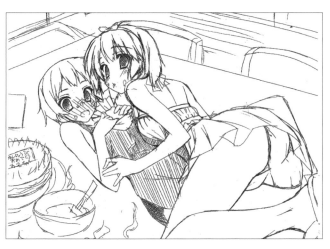

●根據指示書畫成的素描（左）。通常這張才叫做草稿。跟指示書一起畫的應該稱為「參考草稿」。看起來非常可愛，因為想要強調兩個女主角相處融洽的模樣，所以再經過修整後完成上面的草稿。

完成

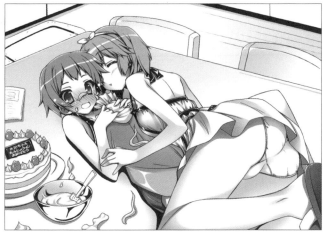

●經過指示書（參考草稿）、草稿（素描）階段後完成的事件圖。讀到這裡，應該了解實際上還要經過線稿、上色等階段才會完成。現在通常還會加上動畫般映照光線的合成處理。

挑戰困難的姿勢

　　只有一個角色登場的畫面已經不簡單了，兩個以上的角色同時登場的圖，難度可是多了好幾倍。兩個人身體的位置關係，接觸部分柔軟的感覺，還有重量的表現，難度特別高，但這都是無法避免，非畫不可的。這裡提供一個對策，可以從不同的角度畫同樣姿勢的草稿，再根據草稿畫原畫。

事件圖實例（B）

事件圖需要的要素十分多樣化，必須同時滿足這些條件。
構圖方面也經過獨特的進化。

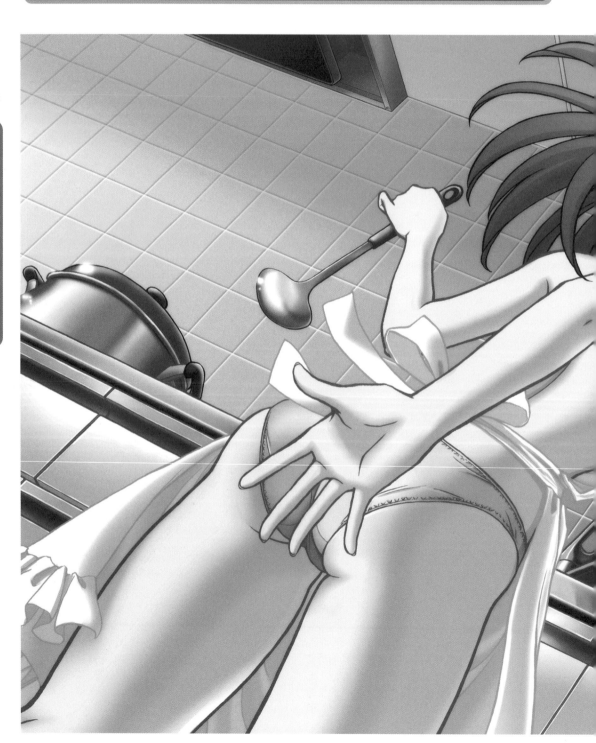

••• 美少女遊戲特有的構圖範例 ////////////////////

人類的身體呈縱長形，想要完全放入橫式寬螢幕，本來就是一件勉強的事情。為了讓角色在畫面中佔得大一點，讓全身入鏡，於是孕育出美少女遊戲特有的構圖。斜向構圖就是其中的典型範例。

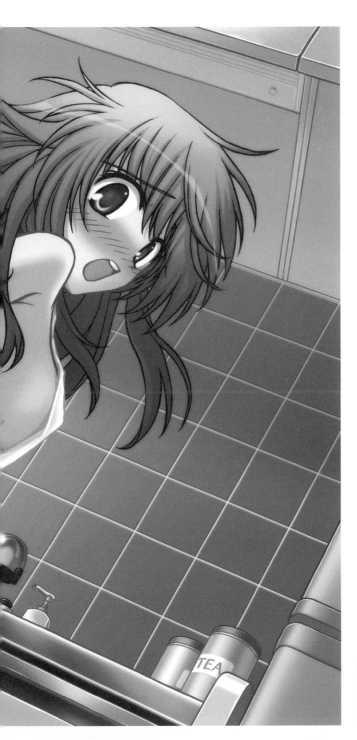

●偶爾也會遇到有「男人的夢想」之稱的裸體圍裙事件圖。這套服裝的看頭在背面。同時又想要露出女主角的臉。為了同時呈現兩者，在姿勢上也下了一番苦心。

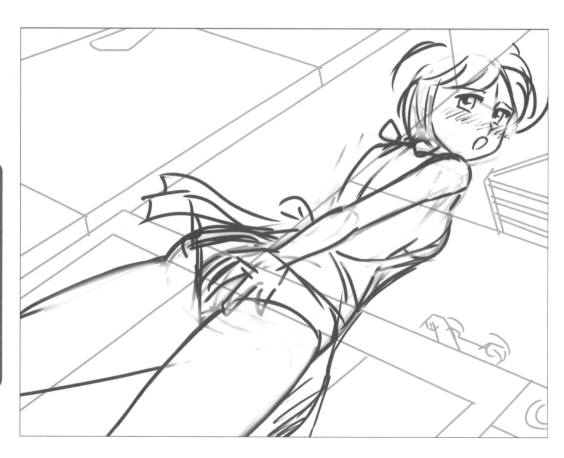

範例B的指示書如下。

"「還、還是好丟臉哦。不要盯著我一直看」新婚氣氛的
女主角雖然同意主角提出的「裸體穿圍裙煮早餐」……，
不過有如野獸般的視線還是讓她感到很害羞———。"

指示書上貼著這張草稿。由於是裸體圍裙，所以要露出裸露
的部分。女主角有點害羞的臉也很重要。這裡的舞台也有明
確的指示。將這些要素放進草稿中。

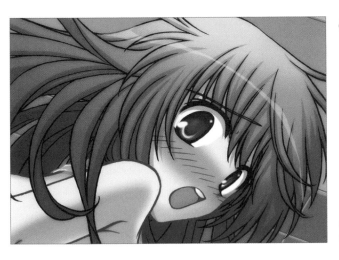

●角色飄揚的頭髮是草稿中沒有的要素。靜止頭髮瞬間的動作，加進構圖中，可以呈現動感。

廚房

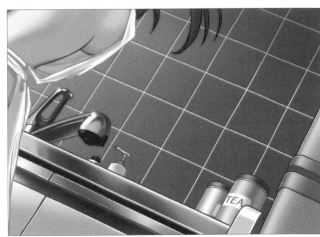

●鍋子與抽風扇等等，仔細繪製舞台的地點也很重要。原本不應該要裸露的地點，卻做出這種打扮，使玩家理解情境，可以炒熱故事性。

內褲

●這張圖完成時故意畫成穿著內褲的狀態，跟表情一樣，可以隨著故事進行或選擇項目準備有無內褲的變化。

構圖帶來的演出效果

　　斜向構圖除了可以塞進所有的要素之外，還有獨特的效果。視線引導成斜向時，將會失去安定感，為靜止站立的姿勢帶來動感。美少女遊戲的一切圖片通常會分工成原畫（線稿）與上色，有時背景還會由專業人員（如動畫背景美術工作室等等）負責，基本上到原畫製作過程都是由原畫負責的範圍。

有點『御宅』的小知識⑥

　　隨著屬性的產生與網路的發達，構成了只要少許資訊即可爆發聯想的土壤。後來甚至在原作實際發售之前就有二次創作，還出現二次創作大受歡迎的現象。也許這正是玩家想要的不是作品（也就是故事），而是想要「故事的預感」的證明。

　　「故事的預感」部分也有長足進步，時至今日它的影響力已經超越作品本身，以後的各類媒體作品，像是角色屬性，具備夢想這個絕大武器的美少女遊戲又會如何發展呢？

　　「故事的預感」是從故事中衍生的存在，所以只有預想無法成立故事。不管未來有什麼樣的變化，正如專欄一開始提到的，有史以來人類一直在追求角色與夢想。不管未來如何變化，肯定有新的美少女遊戲與夢想在等著我們。

　　『源氏物語』後來成了歌舞伎與浮世繪，勢力擴展到小說、漫畫、動畫還有遊戲的角色，未來也會一直是夢想具現化的存在吧。

　　本書並沒有詳細說明近期屬性之一的「偽娘」，這個屬性最早也可以追朔到源義經傳說，是一個傳承己久的屬性。美少女角色未來的答案，可能出於過去的歷史。話說回來，說不定我們也是從最早的歷史一直活到未來。

　　希望未來我們依然能夠珍惜美少女角色文化。

STAFF 專欄

～製作
『電玩美少女人物設計 繪師事典』～

FOUNDATION
ファウンデーション

大家覺得如何呢？
本公司提供主要原畫家
「今中光大郎」
以及主要繪圖師
「ちことろ」完整的
草稿與圖層素材。

認真檢視內容
刊載的照片時，
說不定可以發現
其中藏著意外的技巧。

完成形態請務必
在『GRAND LIBRA
ACADEMY』的
遊戲中欣賞哦。

現在「今中光太郎」
正致力於遊戲的製作，
因此後記的插圖
由紀州代筆。

請大家多多支持
美少女遊戲製作公司
『FOUNDATION』。

撰文：FOUNDATION
插圖：紀州直行

GRAND LIBRA ACADEMY

我們是 Liar soft／Rail Soft。承蒙本書介紹本公司新作的影像、
角色，我們感到非常榮幸。就"美少女遊戲"來說，
本公司算是處於相當外圍的領域了，是否能夠提供各位參考，
我們也感到不安，不過書裡有許多非常值得參考的部分，
我們也會閱讀本書好好努力。

我是負責妹系與傲嬌的水瀬結宇。
這是我第一次參與製作 How to 書籍的工作，
儘管有許多仔細的指定，
我還是搞不清楚如何下手，非常的辛苦。
想對各位工作人員說，真是不好意思，
我的原稿太晚交了。

但願可以幫助想成為
插畫家的人士。

究極理想的美少女，
就住在自己心裡。
將她們畫出來是一件困難的事，
一起加油吧！

komaru.

這個企畫是我第一次畫插圖的『工作』。負責頁面主要是線稿，
由於不像平常畫的插圖，沒辦法靠上色或加工掩飾，製作時我非常緊張。

其實以前我很少畫巨乳角色，所以有一點擔心，最後總算是畫出自己滿意的
作品了。不過在描繪迷人的巨乳少女方面，我還需要學習。
這時我想，比起巨乳，我還是比較喜歡貧乳吧。

真的非常感謝給我機會的企畫者。

球太

大家好，我是 eri。
平常主要從事上色的工作。
線稿的工作真的好久沒做了，
這一段期間非常辛苦。
雖然沒有什麼關係，
我最喜歡鸚鵡和鳳頭鸚鵡了。

INDEX

INDEX

PROFILE

田中桂

出生於青森縣。
任職於遊演體公司時參與製作網路遊戲『那由他の果てに 』，之後從事遊戲與動畫的腳本製作。
亦進行有關遊戲、動畫的原稿執筆，書籍製作‧編輯等工作。

著作有

『アニメーションノート(animationnote)』(誠文堂新光社)監修、『アニメーションがつくれる絵コンテ入門(學會製作動畫分鏡入門)』(誠文堂新光社)編集、『アルトネリコ世界の終わりで詩い続ける少女(魔塔大陸在世界終結續詠詩篇的少女)』(GA文庫)執筆等。

TITLE

電玩美少女人物設計 繪師事典

STAFF

出版	瑞昇文化事業股份有限公司
作者	田中桂
譯者	侯詠馨
總編輯	郭湘齡
責任編輯	林修敏
文字編輯	王瓊苹　黃雅琳
美術編輯	李宜靜
排版	執筆者設計工作室
製版	明宏彩色照相製版股份有限公司
印刷	桂林彩色印刷股份有限公司
法律顧問	經兆國際法律事務所　黃沛聲律師
戶名	瑞昇文化事業股份有限公司
劃撥帳號	19598343
地址	新北市中和區景平路464巷2弄1-4號
電話	(02)2945-3191
傳真	(02)2945-3190
網址	www.rising-books.com.tw
Mail	resing@ms34.hinet.net
初版日期	2012年10月
定價	300元

國家圖書館出版品預行編目資料

電玩美少女人物設計繪師事典；畫出原創
美少女遊戲角色／田中桂著；侯詠馨譯.
-- 初版. -- 新北市：瑞昇文化，2012.10
152面；18.2x25.7公分

ISBN　978-986-5957-27-8 (平裝)

1.插畫　2.繪畫技法

947.45　　　　　　　　101019301